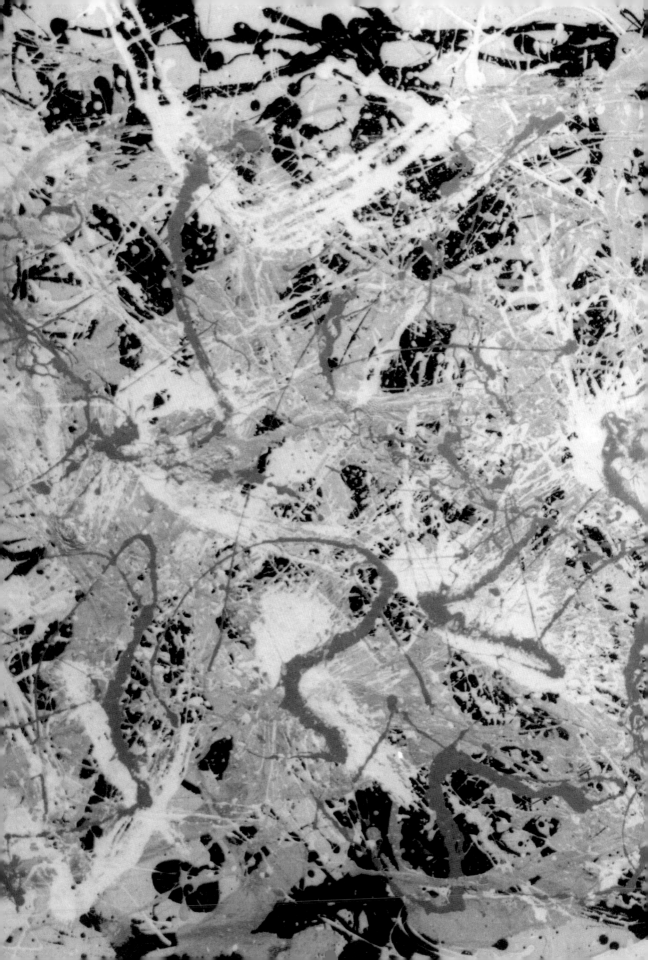

Views from Abroad

European Perspectives on American Art 1

Amerikaanse Perspectieven

Europese Visies op Amerikaanse Kunst 1

Rudi Fuchs & Adam D. Weinberg

with an essay by/met een essay van Hayden Herrera

Whitney Museum of American Art, New York

Distributed by/Distributie Harry N. Abrams Inc., New York

Exhibition Itinerary
Whitney Museum of American Art
June 29–October 1, 1995
Stedelijk Museum, Amsterdam
November 17, 1995–January 28, 1996

The exhibition is supported by a generous grant from
The Murray and Isabella Rayburn Foundation, Inc.

KLM Royal Dutch Airlines generously provided sup-
port for the exhibition at the Stedelijk Museum.

Research for this exhibition and publication
was also provided by income from an endowment
established by Henry and Elaine Kaufman, The Lauder
Foundation, Mrs. William A. Marsteller, The Andrew
W. Mellon Foundation, Mrs. Donald Petrie, Primerica
Foundation, Samuel and May Rudin Foundation, Inc.,
The Simon Foundation, and Nancy Brown Wellin.

Cover: Claes Oldenburg, *French Fries and Ketchup*,
1963 (detail), and installation, Stedelijk Museum, 1984
Frontispiece: Jackson Pollock, *Number 27*, 1950
(detail)

Weinberg, Adam D.
Views from Abroad: European Perspectives on
American Art 1 / Adam D. Weinberg and Rudi Fuchs
with an essay by Hayden Herrera.
p. cm.
Exhibition catalog
In English and Dutch.
ISBN 0-87427-096-0 (alk. paper)
1. Art, American — Exhibitions. 2. Art, Modern — 20th
century — United States — Exhibitions. 3. Art,
American — Public opinion. 4. Art museum directors
— Europe — Attitudes. 5. United States — Foreign
public opinion. I. Fuchs, Rudolf Herman, 1942–
II. Herrera, Hayden. III. Whitney Museum of American
Art. IV. Title.
N6512.W39 1995
709'.73'0747471 – dc20

Tentoonstellingsdata
Whitney Museum of American Art
29 juni tot en met 1 oktober 1995
Stedelijk Museum, Amsterdam
17 november 1995 tot en met 28 januari 1996

Deze tentoonstelling is mede mogelijk gemaakt door
de royale steun van The Murray and Isabella Rayburn
Foundation Inc.

KLM Royal Dutch Airlines danken wij voor de
genereuze ondersteuning van het Stedelijk Museum in
het kader van dit project.

Onderzoek voor deze tentoonstelling en publicatie
werd mede gefinancierd door inkomen uit fondsen
gesticht door Henry en Elaine Kaufman, The Lauder
Foundation, Mrs. William A. Marsteller, The Andrew
W. Mellon Foundation, Mrs. Donald Petrie, Primerica
Foundation, Samuel and May Rudin Foundation Inc.,
The Simon Foundation en Nancy Brown Wellin.

Contents Inhoudsopgave

Acknowledgments

In organizing the "Views from Abroad" series, we hoped to develop a new paradigm for international collaboration among museums. We have, in the process, tested the capacities and patience of all the individuals involved in realizing this exhibition and the accompanying catalogue. I am sincerely grateful to the staffs of both the Whitney Museum and the Stedelijk Museum for their contributions to this undertaking.

First and foremost, thanks are due to David A. Ross for his early and enduring support of this far-reaching series. I am greatly indebted to Willard Holmes, who has provided good counsel at key, decisive moments. I would also like to acknowledge Steve Dennin for his involvement in obtaining support for the series; Beth Venn for providing curatorial input; Christy Putnam for planning the travel of the exhibition; Barbi Schecter Spieler and Ellin Burke for their assistance with registration and conservation; and Anita Duquette for help in obtaining illustrations for the catalogue. The Whitney Museum's Publications Department has tolerated more than their fair share of obstacles in producing this book. Without the forbearance and tireless efforts provided by my assistant, Joanna Dreifus, and her predecessor, Margaret Laster, this project would never have come to fruition.

I would like to express my gratitude to Max Meijer from the Stedelijk Museum for his help in coordinating the exhibition at the Stedelijk, and to Jan Hein Sassen, curator. Thanks are also owed to the secretarial, transport, and exhibition staffs at the Stedelijk Museum.

Hayden Herrera enthusiastically produced her thoroughly researched essay under a tight deadline; Bruce Mau perceptively interpreted the exhibition concept in catalogue form; and Janet Cross made numerous suggestions in the design of the exhibition.

I would also like to offer my appreciation to Raymond W. Merritt and the trustees of the The Murray and Isabella Rayburn Foundation for their support of this series. Henry W. Kol and Reyn Van Der Lugt of the Consulate General of The Netherlands have provided encouragement and advice throughout the process of organizing the exhibition. Els Barents, of the Netherlands Office for Fine Arts, was instrumental in developing the initial conception of the series.

Most of all, thanks are due to Rudi Fuchs, who willingly participated in this experiment in intermuseum cooperation. From the moment of our first meeting, his ideas have greatly enriched my thinking; I hope they will do likewise for audiences on both sides of the Atlantic.

— Adam D. Weinberg, Curator of the Permanent Collection

Verantwoording

Met de organisatie van de reeks "Amerikaanse Perspectieven" hoopten we een nieuw paradigma voor internationale samenwerking tussen musea te ontwikkelen. Tijdens het proces van de realisering de tentoonstelling en de bijbehorende katalogus hebben we het geduld en de capaciteiten van alle betrokkenen op de proef gesteld. Ik ben zowel de medewerkers van het Whitney Museum als van het Stedelijk Museum oprecht erkentelijk voor hun bijdrage aan deze onderneming.

In de allereerste plaats wil ik David A. Ross danken voor het feit dat hij van het begin af aan deze veelomvattende reeks tentoonstellingen steeds heeft gesteund. Ik heb veel te danken aan Willard Holmes, die me op cruciale momenten uitstekende adviezen heeft gegeven. Ook wil ik graag mijn erkentelijkheid betuigen aan Steve Dennin voor de inzet waarmee hij steun voor de reeks wist te verwerven, aan Beth Venn voor haar bijdrage als conservator, aan Christy Putnam voor de organisatie van de reis van de tentoonstelling, aan Barbi Schecter Spieler en Ellin Burke voor hun hulp bij de registratie en conservering, en aan Anita Duquette voor haar steun bij het vergaren van illustraties voor de katalogus. De Publicatie-afdeling van het Whitney Museum heeft een meer dan normale hoeveelheid moeilijkheden bij de produktie van dit boek willen tolereren. Zonder het geduld en de onvermoeibare inspanningen van mijn assistent Joanna Dreifus en haar voorgangster Margaret Laster zou dit project nooit tot wasdom zijn gekomen.

Ook wil ik mijn dank betuigen aan Max Meyer van het Stedelijk Museum voor zijn hulp bij de coördinatie van de tentoonstelling in het Stedelijk, en aan Jan Hein Sassen, conservator. Onze erkentelijkheid gaat verder uit naar de medewerkers van het secretariaat, de transport- en tentoonstellingsdiensten alsmede naar de overige betrokkenen.

Hayden Herrera heeft haar zorgvuldig gedocumenteerde essay in zeer korte tijd moeten produceren; Bruce Mau vertolkte het concept van de tentoonstelling inzichtelijk in katalogusvorm; en Janet Cross gaf tal van suggesties voor de vorm van de tentoonstelling.

Ook wil ik mijn dank betuigen aan Raymond W. Merritt en de trustees van de Murray and Isabella Rayburn Foundation voor hun steun aan deze reeks. Henry W. Kol en Reyn van der Lugt van het Nederlandse Consulaat hebben ons tijdens de hele organisatieperiode bijgestaan met aanmoedigingen en adviezen. Els Barents van de Nederlandse Rijksdienst Beeldende Kunst had een aandeel in de ontwikkeling van het oorspronkelijke concept voor de reeks.

Maar vooral ben ik dank verschuldigd aan Rudi Fuchs die bereid was deel te nemen aan dit experiment in intermuseale samenwerking. Vanaf onze allereerste ontmoeting hebben zijn ideeën mijn denken zeer verrijkt; ik hoop dat hetzelfde voor het publiek aan beide zijden van de Atlantische Oceaan zal gelden.

— Adam D. Weinberg, Conservator Vaste Collectie

Director's Foreword

"No one likes us, they say we're no good."

Randy Newman, American songwriter, 1975

It may surprise many Americans that most European art museums afford American art a marginal role in the history of twentieth-century art. Should it be a surprise that there is not a single Calder in an English public collection? Is it odd that the French own no work by Stuart Davis, that there is only one Hopper owned by a public European museum, or that no Dutch museum owns a George Bellows?

It is common knowledge that starting in the late 1950s several European collectors, most notably Peter Ludwig and Count Giuseppe Panza di Biumo, collected American avant-garde art with vision, passion, and intelligence, often buying advanced American art well before American collectors or museums. Yet none of this private collecting activity spurred the public museums to reform their collections to include prewar American art. The prevailing European perspective is that in the first half of the century the art produced here was derivative and inconsequential.

Why then should we care how European museums perceive American twentieth-century art? Why concern ourselves with the ways in which American history is read or written by those who have only a passing familiarity with most twentieth-century American art? Perhaps it's that as Americans we are blind to aspects of our own art that are readily apparent to others and need the objective perspective of dispassionate foreign curators. Perhaps it's our way of helping to introduce the European public to the richness of American art. Regardless, we take great pleasure in collaborating with our European colleagues to present these unique views from abroad.

An exhibition like this asks what it is about American art of this century that sets it apart from that of other twentieth-century national cultures. Are there essentially American characteristics to art produced throughout such a long and complex century by such an extraordinarily heterogeneous population? Or could it be that our continuing concern with our cultural identity is a distraction from the primary function of the art musuem? If our primary role is to make individual works of art available for the pleasure of our visitors, are we interfering with the enjoyment of art by exploring such issues? Fortunately, the world of ideas and deeply held cultural values explored by exhibitions such as this does not encourage a limiting binary view of the world. One component of the real value of art is precisely that there are different ways of comprehending what we see. Art has the capacity to provide countless rewards, prominent among which is that of understanding more

about oneself and the world. But this kind of experience does not damage or deplete the visual enjoyment of art. These two aspects of art in fact reinforce and amplify the power of art, underscoring the necessary role that art museums play in encouraging the thoughtful and thorough use of their collections.

This exhibition is the first in a series of "Views from Abroad" projects that will take place during the next several years. Adam D. Weinberg, curator of the Permanent Collection, developed the exhibition series to celebrate the richness of the Museum's exceptional Permanent Collection, explore its compound qualities, and shed new light on works of art that we think we know well.

The Museum is indebted to Rudi Fuchs, the distinguished director of the Stedelijk Museum in Amsterdam, for the passion and intelligence he brought to the job of selecting this exhibition and helping American and Dutch audiences better appreciate American art. Knowing the demands that museum directors face, I am personally grateful that Rudi Fuchs felt strongly enough about this project to make it a priority in his busy schedule.

I would also like to take this opportunity to acknowledge our friends at the Consulate General of The Netherlands, who have been wonderfully supportive of this project from its inception. Finally, a special thanks to Raymond W. Merritt for a grant from The Murray and Isabella Rayburn Foundation, to help fund the development of the "Views from Abroad" series.

David A. Ross
Alice Pratt Brown Director
Whitney Museum of American Art

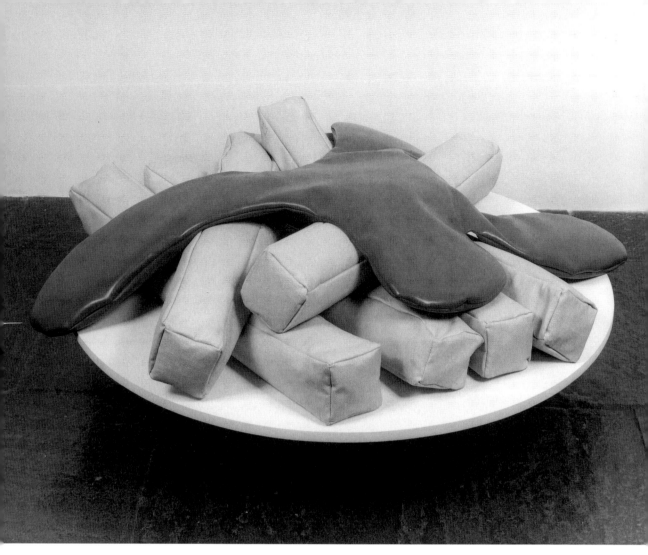

Claes Oldenburg

French Fries and Ketchup, 1963

On Our Way to Mapping Sensibility
Adam D. Weinberg

When the Whitney Museum invited several European museum directors to curate exhibitions from its Permanent Collection for the "Views from Abroad" series, our hope was to elicit different perspectives about American art in the twentieth century. We looked to a generation of directors brought up in post-World War II Europe, the first generation to take American art seriously in an international context. Although prewar directors and collectors had imported American art, the new generation grew up at a time when American culture was hegemonic. From Hershey's chocolate and Superman comics to Jackson Pollock, American culture was something to reckon with, tolerate, or detest. For Europeans in the 1950s, Abstract Expressionism — aggressively exported by the American government and museums as a foreign-policy tool — represented an art of promise and an art of threat.[1] The promise was that of a bold, adventurous, free-spirited art that would enliven a dispirited and impotent European artistic dialogue. The threat was the potential American domination of that dialogue. And American art did in fact control the cultural discourse for many years.

By the late 1970s, American cultural hegemony was beginning to wane. International artistic/political movements such as Fluxus, Happenings, Destructivism, and that of the Situationist International, begun in the late 1950s and early 1960s, resulted in the gradual breakdown of nationalistic notions of style. Concepts such as that of the "trans-avantgarde" articulated by the Italian art historian Achille Bonito Oliva, reflected the collapse of a single, linear development of art in which one avant-garde — European or American — overturns and supplants the previous one. The art of both continents was now seen to be on equal footing. "The trans-avantgarde does not boast the privilege of direct lineage," wrote Oliva. "Its family stock extends fan-like over precedents of diverse descendency and provenance...."[2]

As we approach the end of the century, the state of the visual arts seems equally chaotic. All the art historical isms appear to have been exhausted, and it is questionable whether another ism could, no less should, exist. A definitive doctrine, an ism, is antithetical to the pluralistic tenor of our times. Even if deconstruction is dead, as has been recently proclaimed, its legacy of discrediting simple, singular theories lives on. Now art seems to have "moods" and "phases" rather than distinctive movements. These moods not only echo one another back and forth across the Atlantic, but globally as well. We now exist

in a multidisciplinary, multimedia, multicultural, and more and more, a multinational art environment. This internal realignment within the visual arts has caused a reshuffling of the international cultural pecking order. American art is no longer thought to be the menace to European culture that it was in the 1950s. We have arrived at a unique, and perhaps relatively brief, period of intercultural equilibrium, when no artistic culture is clearly dominant. The European directors participating in this series are poised on a promontory that enables them to look out across a century of American art, largely unencumbered by earlier prejudices. From this vantage, they can reconsider schools, styles, and artists that were previously thought to be irrelevant.

Moreover, European curators today are willing to consider pre-World War II American artists not merely as imitators, but as artists who had something unique to offer, something not necessarily European in origin. Artists of the Ashcan School, for example, working at the turn of the century, were entirely dismissed and even now are virtually unknown in Europe. Yet work by these artists plays a prominent role in this exhibition. Previously, modernist artists of the Stieglitz circle — Marsden Hartley, Arthur G. Dove, John Marin, and Georgia O'Keeffe — many of whom spent time in Europe, were thought of as subsidiary to the major artists of the European avant-garde. Today, these artists are beginning to develop a following in Europe — and not always for their traditionally renowned work. Marsden Hartley's German military paintings, for example, have long been appreciated as his greatest achievements. But, as Rudi Fuchs acknowledges in his essay, it may be Hartley's later New Mexico, Maine, and Nova Scotia landscape paintings, works not informed by European modernism, that represent the artist's most distinctive and original creations.

The current period of cultural equilibrium also offers new opportunities for the kind of trans-Atlantic collaborations attempted in the "Views from Abroad" series. The directors were asked to curate an exhibition using works from the Whitney Museum and their own institutions, and they could address any aspect whatsoever of twentieth-century American art. The intent was not to provide comprehensive or definitive statements about European conceptions of American art, but rather a compendium of personal viewpoints and a feeling for the individual sensibilities of several directors who have been long-time observers of American art.

Each exhibition opens in New York and is then shown in the director's own museum. For many years now, American and European museums have swapped traveling exhibitions. What is not so common is for a director to explore the unknown riches of another museum's collection and organize an exhibition specifically for that museum's audience. In this situation, the director takes a great risk: looking at the art of another culture as an outsider and presenting it to that culture is a speculative and daring venture.

Georgia O'Keeffe

**It Was Blue
and Green**, 1960

These exhibitions may give us a fresh look at American art by helping us see ourselves as others see us. We Americans take for granted that certain artists or movements are more significant than others. Moreover, we tend to interpret American art differently from outside observers. For example, Rudi Fuchs thinks of the pure geometric forms of Donald Judd's sculpture in idealistic terms, while the artist, in a more literal and typically American fashion, thought of his work as representing the real rather than the ideal. For these European curators, the perspective of distance is a gift that can benefit us. Even when their take on American art does not diverge radically from our own, it is just different enough to open a perception gap that forces us to rethink perceived notions about art and its history.

This perception gap is related to that experienced by American artists after they returned from extended stays abroad. For generations, American artists have gone to Europe to see works in the great museums as well as to expose themselves to avant-garde art and artists. Exposure to European culture, however, caused a shift in their perception of America. Returning home, the shock of reacclimation was an often painful, long-term process, but one that was ultimately revivifying. As Charles Sheeler said about his reentry from Europe in 1909: "An indelible line had been drawn between the past and the future. I had an entirely new concept of what a picture is, but several years were to elapse before pictures of my own could break through that bore a new countenance and gave a little evidence of new understanding."[3] Or, as Edward Hopper wrote about his sojourn in France around the same time: "It seemed awfully crude and raw here when I got back. It took me ten years to get over Europe."[4] When he did get over Europe, however, he evolved the style that has by now

Arthur G. Dove

Land and

Seascape, 1942

made him world famous. Today, in a similar, though less dramatic manner, seeing American art through the eyes of Europeans may initially be disconcerting but is ultimately enriching.

When Rudi Fuchs first came to the Whitney Museum to look at the Permanent Collection, I asked him if there were any writings that had particularly informed his recent thinking about art. At the end of his visit, he hastily and rather cryptically disappeared into a nearby bookstore and emerged with a copy of the poet Seamus Heaney's essays, *The Government of the Tongue*.[5] He gave me the book without comment, except for a short inscription that read, "on our way to mapping sensibility." As I later read this potent and intricately conceived little volume, trying to unlock the secrets of Fuchs' "sensibility," I discovered many passages that seemed to apply not just to what I imagined Fuchs' concerns to be, but to the *raison d'être* of the series as a whole. I was particularly struck by Heaney's essay "The Impact of Translation." In one section, Heaney discusses how the British poet Christopher Reid published a volume "written in the voice of an apocryphal Eastern European poet." This literary device gives rise to "a mode involving defamiliarization, a sleight-of-image process by which one thing is seen in terms of another thing."[6] It is, I think, this process of defamiliarization that "Views from Abroad" will foster. Viewers therefore should not be surprised to discover in these exhibitions artists unknown to them, unusual juxtapositions of objects, anachronistic arrangement of works, and untraditional organizational concepts.

The discipline of art history provides a framework with which to analyze, organize, and make sense of art, a task that remains of great importance. However, in the myopic, narcissistic way we look at and theorize about the art of our time, and in our attempt to categorize and assign relationships between

art and artists, we sometimes miss the point. Perhaps one of the most important things to be done is to periodically reshuffle these relationships in unexpected and unconventional ways. As Fuchs has remarked, "the great role of our museums…is to keep everything comparable…like the juggler we have to throw the balls in the air. If something becomes less fashionable, we have to at least keep it bouncing."[7] This is not to say that there are no coherent visions in "Views from Abroad." But the defamiliarizing discomfort the exhibitions may engender is more important than the easy confirmation they may provide. Discussing Reid's "translation," Heaney makes a statement that could easily apply to this series: "I am reminded of Stephen Dedalus's enigmatic declaration that the shortest way to Tara was via Holyhead, implying that departure from Ireland and inspection of the country from the outside was the surest way of getting to the core of Irish experience."[8]

My reading of Seamus Heaney's essays also gave me some insights into Fuchs' curatorial sensibility. Early on in our conversations, Fuchs described himself as a traditionalist. In his characteristically laconic way, he did not elaborate. But he seemed concerned about restrictions imposed by "politically correct" notions of art. He also believes that there is a traditional domain for art that is distinct from non-art disciplines. For him, the lineage of art history is established and reestablished through references, direct or indirect, to previous art. He accepts that there always have been and always will be limits imposed on artistic production by social and economic forces. It is clear, however, that he does not see himself as conservative or reactionary.

I think Fuchs' outlook can, with some degree of accuracy, be described as *a* European sensibility. In America, it is a commonly held opinion that contemporary art should be iconoclastic, break all conventions, and redefine the very basis of art making itself. This extreme goal is a reflection of so-called American idealism, a sky-is-the-limit sensibility. European artists (and I would suggest curators too) have more to worry about, as Fuchs remarks in his essay. It's almost impossible for them to imagine getting out from under the weight of art history. "To desire only the New," Fuchs wrote some years ago, "is pitiful."[9]

Despite his acceptance of traditional, art historical limits, Fuchs holds certain idealistic beliefs regarding the power of art and the subversive role of the artist. He is very concerned with notions of beauty: the direct, unmediated, and visceral effect a work of art has on a viewer. Nonetheless, it is not beauty for its own sake which he prizes. Fuchs suggests that art, even within the limited realm of art history and aesthetics, has the potential to undermine and create new paradigms that are no less significant for remaining in the preserve of art historical tradition. Moreover, he wrote in 1982, "the artist seeks a dangerous adventure, but his route is within the culture which produced him."[10]

For Fuchs, the unbridled process of creation is a liberating, even political act that is much in evidence in American art. "To paint, is in itself a Social

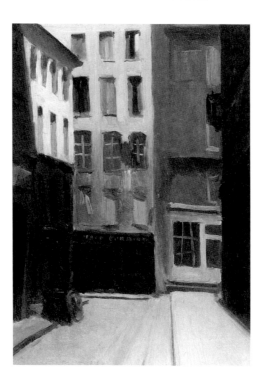

Edward Hopper
Paris Street, 1906

act,"[11] as Stuart Davis once said. To Fuchs' thinking, art derives from a condition of wealth and its consequent luxury of leisure time. Art's power comes from the struggle against the conditions that spawned it. In the artist's attempt to break free from cultural and artistic norms, the art work assumes, intentionally or not, a political function. No doubt Fuchs would concur with Heaney, who wrote: "The tongue, governed for so long in the social sphere by considerations of tact and fidelity, by nice obeisances to one's origin within the minority or the majority, this tongue is suddenly ungoverned. It gains access to a condition that is unconstrained and, while not being practically effective, is not necessarily inefficacious."[12]

What Fuchs finds revolutionary about art is its unbounded condition, that is, its potential for existing outside restrictive exigencies imposed by style, chronology, theory, and perhaps even culture. A work of art, he seems to believe, has its own intrinsic meaning and value which exist outside of traditional aesthetics, outside of nature, and outside of history. Being part of a generation brought up on Greenbergian modernism, it seems that Fuchs sees a return to a universal, formalist language of art. His position, however, is actually more that of a neo-modernist. He believes in removing the labels and hierarchies that throw up unnecessary barriers to the experience of art. Art is not a universal language, but a language with various dialects; each dialect is unique to an artist's work but related to its time and culture. Fuchs is clearly an adherent of the Enlightenment belief in individual sensibility: the artist's, the viewer's, and his own. "After all the artist is one of the last practitioners of distinct individuality. The individual mind is his/her tool *and* material."[13]

Notes

1 For an account of American art in Europe in this period, see Serge Guilbaut, *How New York Stole the Idea of Modern Art: Abstract Expressionism, Freedom, and the Cold War* (Chicago and London: The University of Chicago Press, 1983).

2 Achille Bonito Oliva, *Trans-Avantgarde International* (Milan: Giancarlo Politi Editore, 1982), p. 8.

3 Quoted in Constance Rourke, *Charles Sheeler: Artist in the American Tradition* (New York: Harcourt, Brace and Company, 1938), pp. 27–28.

4 Quoted in Brian O'Doherty, *American Masters: The Voice and the Myth in Modern Art* (New York: E.P. Dutton, 1974), p. 15.

5 Seamus Heaney, *The Government of the Tongue: Selected Prose 1978–1987* (New York: Farrar, Straus and Giroux, 1988).

6 Ibid., p. xxii.

7 Unless otherwise noted, all quotations from Rudi Fuchs and statements about his beliefs are taken from the transcript of an interview conducted with David Ross, January 31, 1995.

8 Heaney, *The Government of the Tongue*, p. 40.

9 Rudi H. Fuchs, introduction to *Documenta 7*, exh. cat. (Kassel: 1982), I, p. xv.

10 Ibid.

11 Quoted in O'Doherty, *American Masters*, p. 47.

12 Heaney, *The Government of the Tongue*, p. xxii.

13 Fuchs, *Documenta 7*, p. xv.

Fosterling
Seamus Heaney

"That heavy greenness fostered by water"

At school I loved one picture's heavy greenness —
Horizons rigged with windmills' arms and sails.
The millhouses' still outlines. Their in-placeness
Still more in place when mirrored in canals.
I can't remember never having known
The immanent hydraulics of a land
Of *glar* and *glit* and floods at *dailigone*.
My silting hope. My lowlands of the mind.

Heaviness of being. And poetry
Sluggish in the doldrums of what happens.
Me waiting until I was nearly fifty
To credit marvels. Like the tree-clock of tin cans
The tinkers made. So long for air to brighten,
Time to be dazzled and the heart to lighten.

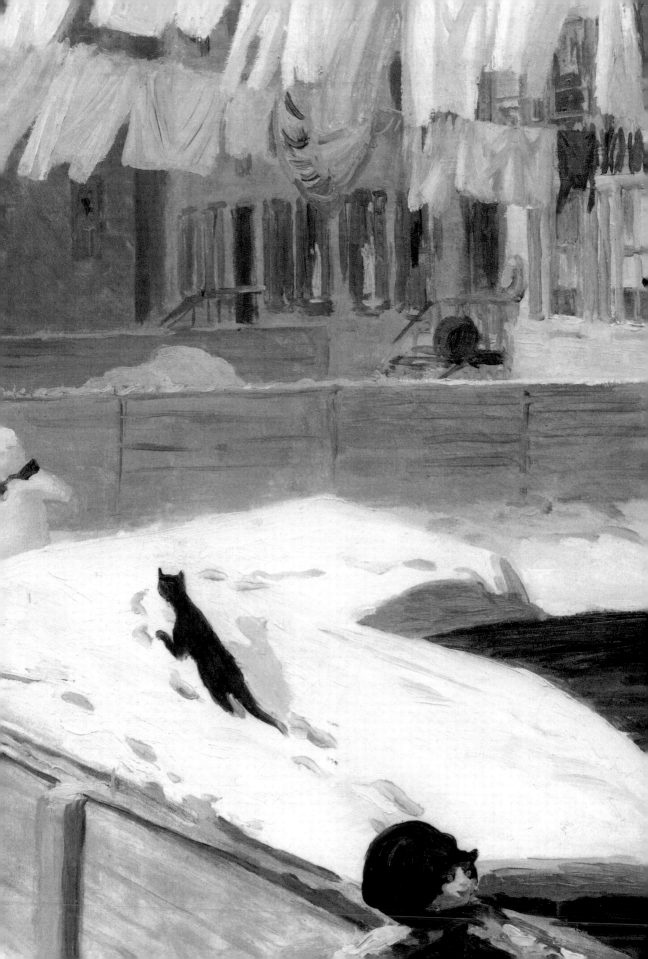

Real or Ideal
Reflections on John Sloan's Cat
Rudi Fuchs

The wonder of America began, as I see it, with the Declaration of Independence. Years after he wrote the first draft, Thomas Jefferson characterized the Declaration as "an expression of the American mind." The Founding Fathers, at least some of them, were intellectual children of the European Enlightenment and their progressive ideas were current in the moral and political philosophy of their time. These ideas were tightened into a great, resounding text full of conviction and tactical efficiency. Though sufficiently lofty in tone, the Declaration was composed and signed with an urgent and practical purpose in mind: to legitimize a revolution, nothing less, and to define the moral foundations of a new, independent union.

These reflections came to my mind after a conversation with Donald Judd some years ago in Marfa, Texas. Arriving there from small-scale, intimate Holland (where only the sea is endlessly wide), I have always been awed by the immense landscape, the high sky. Judd's conviction impressed me deeply: how he renovated building after building, made and installed art work, built furniture, resurrected a ranch in the desert down on the Rio Grande, minded the environment quietly, and remained unperturbed by the vast scope of the enterprise. The whole settlement was so austere; someone, in fact, called it "relentless." I, with my European background, had to think of a Cistercian monk building a frugal monastery for art; like religion, the thing seemed grandly utopian. I often mentioned this response to Judd and he would just grin and screw up his eyes against the glare of the sun like Clint Eastwood. Then I heard him answering a question from a European TV reporter. "Well, Rudi thinks it is a Utopia, but to me, to me it is just real."

What so impresses me is that the Founding Fathers put the Declaration of Independence into practice in just the same way. There they were, in Philadelphia, confronted by the most powerful empire on earth. They never wavered in getting the thing going, undaunted by the enormous scale of it all; and after the war there was still the business of building a state in a vast continent of which large parts were uncharted. That sense of enterprise and pragmatism, more than the noble text of the Declaration itself, signifies from my European perspective the "expression of the American mind." As a constitutional entity, the new United States had to be an alternative to European forms of government, which had largely failed the common man and ordinary citizen. One can ask, of course, whether all the good intentions embodied in the Declaration of

Independence have come true — or indeed all the good intentions in every inaugural address from George Washington in 1789 on.

It was, appropriately, Donald Judd who presented me with an edition of Jefferson's writings; and it was he who, when we talked about Jefferson, said with typical cynicism that since those days political thinking and political practice in America had all gone downhill. Nevertheless, one can perhaps say that American pragmatism is somehow kept on track by certain ideas, beliefs, rules and regulations, and by the Constitution. Apart from that, pragmatism is suspicious of too much metaphysics. Reality is more worthwhile. "To me it is just real," said Judd. But the conviction to sustain this belief in the real world must somehow be inspired by deeply held principles; otherwise just hanging on to the real, and to doing and completing the task ahead, is pure desperation. Maybe this is the way it was, at least in part, with the pioneers heading out into the great Wild West: they were convinced that whatever lay ahead of them could not be worse than what was behind them and to which they would never return — pogroms in Poland or Russia, famine in Ireland. In fact, was there a way back, once the Revolution surreptitiously got going at Lexington and Concord and then Bunker Hill?

Reading American history (or, indeed, looking at American art), I am particularly impressed by the great resolve at the heart of American pragmatism, the tough awareness that reality has to be looked at squarely in the face and dealt with practically and efficiently. The clear purpose one senses in the words of the Declaration of Independence was most likely already there in the minds of the people. Of course, the War of Independence was also a war about property and free trade and money, but there was still idealism, high-minded and practical at the same time. And when the Union almost broke, in the Civil War, the terrible fighting cannot just have been over money and power. On both sides there was a conviction, bordering on fanaticism, fueled by deep beliefs, held with honor.

I do not mean to say that in America ideas are sometimes held with fanaticism, but rather that there is the tendency — in art as well — to push an idea to the limit or to its final, irreducible form. Maybe it is pragmatic to do so; yet it is not pragmatic or efficient, in whatever undertaking, to get stuck halfway. Take, for example, abstract art. In Europe, almost all abstract art after World War II remained related to the aesthetics of a previous style. Thus the puzzling visual effects of color and shape in Op Art, whether of Victor Vasarely or Bridget Riley, relate aesthetically to Cubism and to the late, geometric Kandinsky. But in America there is Frank Stella, who in his Black Stripe paintings pushes simple, rhythmic abstractness to another limit where that radical simplicity becomes enigmatic in its own, new way and is therefore not simple at all. Now one can argue, as has been done, that Stella was influenced by Pollock's great rhythmic paintings or by the brusque black-and-white paintings of Franz Kline.

Frank Stella
Die Fahne Hoch,
1959

It seems to me that this is not quite the point. For the whole new generation was in fact indebted to the Abstract Expressionists, who lifted American art out of its dependency on European tradition. A lot of European aesthetics is left of course in Abstract Expressionism, as sediment, just as the ideas in the Declaration of Independence had been received from the European Enlightenment. But the Declaration took those ideas beyond mere philosophy, into practice, thus giving them new life; in the same way, Pollock and the others opened the window to a new, practical, and radical art. The generations after Pollock followed the spirit of his art — not, sentimentally, his style.

The same process can be observed time and again among postwar American artists. Carl Andre loves the sculpture of Donatello and Brancusi as much as anyone, but that love did not for a moment hold him back when he began making his sculpture. The usual explanation is that European artists live with the history that has shaped their culture and their artistic idiom, and that Americans live with present reality. This is a very difficult issue. Maybe it is true that history lives vividly, tenaciously, sometimes sluggishly in the European mind. Sol LeWitt once jokingly remarked that Jannis Kounellis always "has to worry a lot before he can make something." There it is, the weight of history on art making. One cannot say that the United States has no history; but could the people's relationship to that history be different? That the nation and the culture are new is possibly a profound aspect of the American experience. In Larry McMurtry's great novel *Lonesome Dove*, an older man and a boy ride into

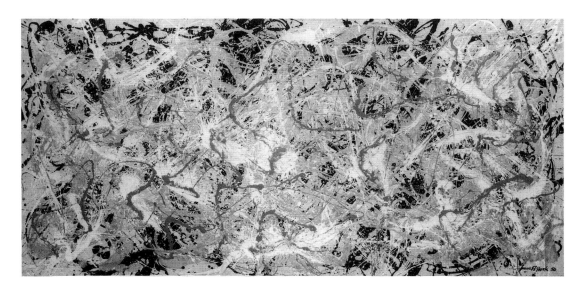

Jackson Pollock
Number 27, 1950

wide and wild Montana. On a hilltop they see a couple of Indian riders appear and then disappear. Gus, the older man, tells the young boy to remember that to the Indians, the land is old, yet to us it is new. That things are not ancient, but new and still progressing, is a common sentiment in America. It was there at the birth of the nation when the Declaration of Independence implicitly argued that the United States would leave the old, failed, European order behind to make something new.

Is there, then, a typical American art? There is a museum for it; and when I accepted the commission to curate this exhibition, my Whitney colleagues intended that I, the European outsider, try to show how I saw American art, and how I defined its American identity. I began with a certain apprehension. In Europe I had grown up at a time when American art had begun to *overwhelm* us. In 1958 the Stedelijk Museum in Amsterdam showed Jackson Pollock; after that we saw the exhibition of new American art (Pollock, Newman, Rothko, de Kooning, and others) that toured Europe. American art came into Europe at full sail. An American friend at the University of Leiden gave me Clement Greenberg's book of essays, *Art and Culture*, two or three years after it was published in 1961. That extraordinary book changed my life (at the time I was writing art criticism for newspapers) and brought everything into focus. I found out that art criticism did not have to be heavy with aesthetic mysticism and metaphysical and intellectual crap, but could be marvelously lucid and, yes, practical. Instead of looking for obscure motives, it could actually (in the words of Irish poet Seamus Heaney) "credit marvels," the marvels being the paintings which Greenberg, blessed be his name, taught us to simply take for real.

The presence and impact of American art, at least in the Netherlands, was incredibly pervasive. Americans may not realize this, but several artists of roughly my generation—Donald Judd, Carl Andre, Sol LeWitt, Dan Flavin, Robert Ryman, Lawrence Weiner, James Lee Byars, and others—have told me that their "reputation" was first established in Europe, and particularly

Holland, while the reputation of some artists — Robert Barry, for instance — is still so European that their works haven't even entered the Whitney Museum. By the time we got to know the Minimalist artists I have just mentioned, the masters of Pop Art, visually more attractive and accessible, were already firmly implanted in the European aesthetic memory. Slowly we began to see American art as the touchstone of *all* art.

When it came to formulating critical judgments of contemporaneous European art, there was no problem with artists who seemed close to American pragmatism — Jan Dibbets, Daniel Buren, Richard Long, or Gerhard Richter. But during the seventies, a number of artists emerged whose work was so much at odds with the American paradigm that it was difficult to accept as major art — Georg Baselitz in Germany, Arnulf Rainer in Austria, Jannis Kounellis in Italy, Per Kirkeby in Denmark, to mention only a few. We eventually realized that these artists had been at work, on a high level, for a long time (Rainer since the mid-fifties). Although at first their work was disturbing for its lack of affinity to American art, its quality became increasingly obvious and *irresistible*. It could not be ignored; and that simple fact led to the realization that American art, pragmatically pushing toward the limits of its adopted morphology, was just a style, or even just another dialect in the great diversity of artistic expressions. Almost overnight I found myself *defending* European art and artists, "who had to worry a lot before they could make something," against what we perceived as the haughtiness of American style.

This then was my frame of mind when Adam Weinberg, my co-curator and minder, led me into the storage building where the Whitney Museum keeps its collection. Going through rack after rack of paintings, I found myself looking for what would *undermine* the glorious, modernistic art that, years back, had so

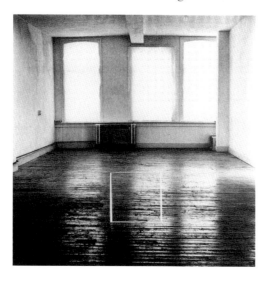

Jan Dibbets

Perspective Correction—

My Studio II, 1968

overwhelmed us that we began to forget our own European art, full of histori-cal worry, yet brilliantly vital. I was shown Marsden Hartley's *Painting, Number 5*, the one he did in 1914–15 in Europe, using, in a manner reminiscent of early Fernand Léger, motifs such as German banners and the Iron Cross. The paint-ing is an early icon of American modernism; it appears as such in every book on the subject. "Are there other Hartley paintings in the collection?" I asked. In response, the staff brought out the wonderful, sturdy landscapes Hartley did near the end of his life, in the late 1930s and early 1940s in Maine, where he had been born. By this time, Hartley had renounced modernism (of which he was a founding father) to go back to his native dialect. Those landscapes, though they were beautiful, were less well regarded; critics considered them a regres-sion from his original modernist style. Strangely, this neglect was confirmed by a curious incident in the history of the Stedelijk Museum's own collection.

In 1961, a small exhibition of Hartley's paintings, organized by the American Federation of Arts, traveled to Europe, where its first stop was the Stedelijk. On that occasion, the painter's patron and dealer, Hudson Walker, donated a beautiful Maine landscape to the Stedelijk, *Camden Hills from Baker's Island, Penobscot Bay*, 1938. I learned this last year in New York, when Adam Weinberg gave me the catalogue by Barbara Haskell of the Whitney's 1980 Hartley retrospective; leafing through that book I found the painting, reproduced in color, credited to the Stedelijk Museum collection. Back in Amsterdam, I asked curators whether they knew the painting. Only one, who has been with the museum a long time, knew of it, but had not seen it recently. Although the Stedelijk archives are in order, no complete published catalogue of the collection exists. A summary catalogue was published in 1970, which presum-ably reflected the works that at the time were considered important and would appear in selective shows of objects from the collection. The Hartley painting was left out.

This omission is not only curious but also significant. In the Dutch art world of 1970, the major museums were so overwhelmed by American art that, as I remember, local artists felt neglected by the museum establishment. But only one kind of American art was at issue. Instead of the Hartley, the 1970 catalogue proudly mentioned important recent acquisitions of works by Newman, de Kooning, Noland, Stella, Louis, Johns, Rauschenberg, Kelly, Lichtenstein, Oldenburg, Serra, and Nauman. Modernism, in other words, was wholeheartedly embraced. This aesthetic allegiance was confirmed in later years when other major American artists (Ryman, Mangold, Marden, Judd, Andre, and Flavin, among others) entered the Stedelijk collection. And most European museums with an international outlook were also collecting works from the same aesthetic domain. On a recent visit to Japan, I learned that an early Roy Lichtenstein is as much an icon there as Van Gogh's *Sunflowers*. The Stedelijk was one of the first European museums to get involved with

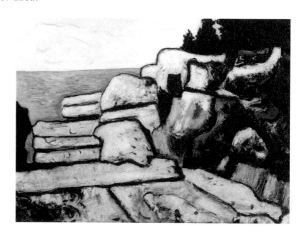

Marsden Hartley

Granite by the Sea, 1937

American art. It did so in a passionate belief in the radical quality of this art. Although we continued to collect works by major Dutch and European artists, for many years American art remained the important touchstone: it was outstanding and exemplary, and it was the most modern art around. This is what Americans also believed, and Europeans wanted to share in the credo that somehow American equals modern. In Holland we wanted to be close to New Amsterdam, the art capital across the Atlantic.

As I try to recall what was said and written in those days about American art, words like "vitality," "energy," "radicality," and "purity" come to mind. Those were certainly the qualities that attracted me. Looking at it now, with eyes more weary, I would qualify a word like "purity" and say that paintings by Lichtenstein or Kelly are also strangely "clean." Such a qualification does not diminish their quality, but it makes them even more different from European art. In a pragmatic, matter-of-fact way, the American artist gets a painting going, firmly holds on to it, and then finishes it. It seems to be a straightforward, clear process of making; and the art work is sure of itself. The artist, unlike Kounellis, does not have to worry a lot and works with a clear sense of purpose. Most of the art in America has a wonderful clean finish and strange finality that is very attractive. A Kelly painting, for instance, has a sharpness of formulation very similar to a painting by Sheeler. In his own way, Kelly too is a realist who controls the painting with the same attention to minute detail as Sheeler does, slowly defining it to its final form and color. That is pragmatism; it's what Judd meant when he said that to him "the thing was just real." The proud, energetic slashes of paint on a Franz Kline canvas make me think of the blunt "cut" of a Carl Andre sculpture. I know that the expression is different (perhaps), but the attitude in making the work, a practical attitude, is very similar.

In the marvelous painting *Backyards, Greenwich Village*, John Sloan painted the soft light on the snow and on the laundry hanging out. It is a tender, impressionistic painting, optimistic, free of worry. Then he sees the black cat, and the cat, as a *focus*, makes the painting happen: his prints in the snow give the surface a wonderful vivacity. In a way, this is traditional art, a scene observed and recorded; but the simplicity of the recording is beautiful, and

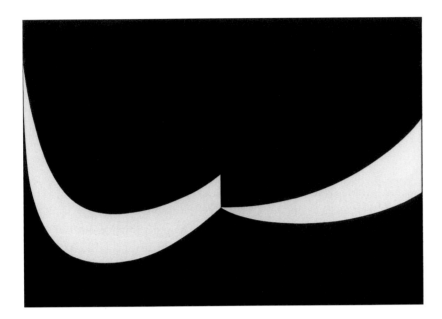

Ellsworth Kelly
Atlantic, 1956

the simplicity is the joy of it. Then there is Robert Ryman, patiently filling a canvas with little strokes of white paint, like drifting snowflakes, recording the light on the painting as Sloan recorded the footprints of the cat. Beyond the obvious differences in subject and concept lies a remarkable similarity in attitude: a shared idiom, a dialect almost, and in that dialect we discover the artist's true nature and his most intimate character. It is an almost humble regard for the factual and for the real—for things you can see and grasp. Style, at this point, becomes almost irrelevant, being little more than the form in which the dialect whispers.

European art too is full of dialects. All art is. Few people want to talk about it, and few Americans, because somehow modern art is supposed to be international and universal. These are philosophical concepts that mean less and less to me. They are too far away from the actual making of the painting, from the physical process where the painter matches color to color, brushstroke to brushstroke, slowly building something that holds its ground, whatever its style. But style, the idea of having a sound and recognizable style, may interfere with the process of making, which is on the whole dialectical. It seems to me that European art, having history to contend with, is generally more concerned about style than American art. The European artist may worry about whether a painting is *right*, which is a philosophical concern. This is why European art, compared to the American matter-of-factness, has difficulty getting to that final point, the limit. In much European art one senses that the painting is not quite finished; it hangs there arguing with itself about which way to go. When Europe was overwhelmed by American art, many Europeans found it hard to see this unresolved aspect of modern European art as a positive quality. Yet it is as adventurous as American art is audacious. Only after the European romance with American art began to decline (concur-

rent with the Vietnam War, when young Europeans, as well as many young Americans, began to see the US in a different light), could we in Europe pick up the loose strands of our own artistic culture. After the grand opening of Joseph Beuys' show at the Guggenheim Museum in 1979, we all went downtown to a bar on University Place. There a prominent American artist loudly complained that it was not right that Beuys had a show at the Guggenheim before he had one. Then I knew that something had changed and that, somehow, we would be equals again.

I rest my case. I have said too much already. The great thing about the Whitney Museum is that it has collected only American art, and that its judgment of what could go in and what should stay out has been very liberal. That day in the storage building with Adam Weinberg and other staff members, I found a collection as heterogeneous as any. Things I knew and things I did not know. There was a wonderful lack of stylistic consistency and a wonderful sense of intimate dialect.

These same criteria inform the exhibition: it is, at first glance, nothing more than a number of comparisons and observations as they occurred to me. Joseph Stella's painting of the Brooklyn Bridge is wonderfully and ceremoniously formal. I thought that by installing Judd's great, noble stack piece near it I might underline the abstract design in Stella's painting. At the same time, the Judd might look more intriguing, somewhat symbolist even. I compare the design of a work by Ellsworth Kelly with the tight drawing in Lichtenstein's still life; and I hang de Kooning's *Woman and Bicycle* near David Salle and Andy Warhol because there also is something of caricature in that woman.

There is, however, a method to these juxtapositions. In general, we tend to identify works of art with the stylistic category they are assigned to. This is Pop Art, that Minimalism, that Abstract Expressionism. Artists resent that. Donald Judd resented the label Minimalist because it led people to concentrate on the formal aspects of his work; that he was a passionate colorist was often ignored. Most works of art are much richer than the definition of a style implies; and for the artist each work is singular and complete. This exhibition is probably an attempt to undermine the notion of style and category. I think that is what museums should do — present works of art so that we may see them for what they are, each a distinct individual with distinct qualities. The installation therefore expresses my belief that ultimately museums do not exist to celebrate style, but to establish comparability between different art works, the famous as well as the almost forgotten. This is the museum's great, noble, democratic tradition.

Epilogue
Robert Lowell

Those blessèd structures, plot and rhyme —
why are they no help to me now
I want to make
something imagined, not recalled?
I hear the noise of my own voice:
The painter's vision is not a lens,
it trembles to caress the light.
But sometimes everything I write
with the threadbare art of my eye
seems a snapshot,
lurid, rapid, garish, grouped,
heightened from life,
yet paralyzed by fact.
All's misalliance.
Yet why not say what happened?
Pray for the grace of accuracy
Vermeer gave to the sun's illumination
stealing like the tide across a map
to his girl solid with yearning.
We are poor passing facts,
warned by that to give
each figure in the photograph
his living name.

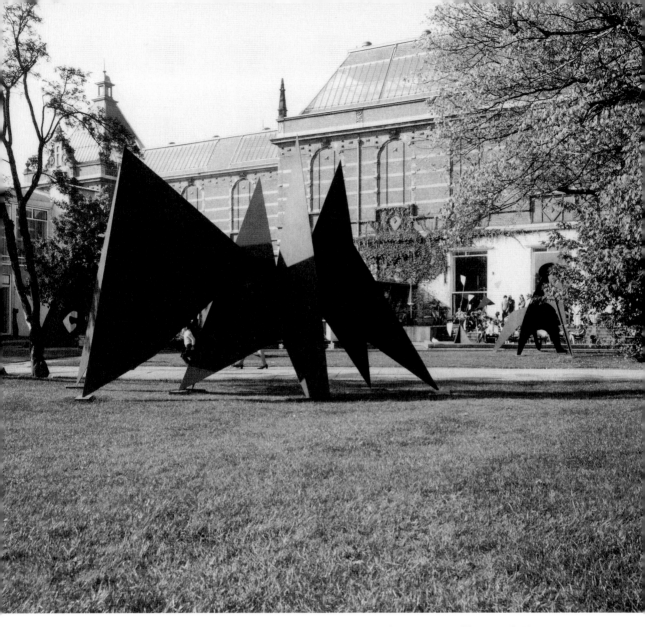

Installation view, **Alexander Calder,**
Stedelijk Museum, October 6 – November 15, 1950

Postwar American Art in Holland
Hayden Herrera

The first Dutchman to recognize the power of contemporary American art
must have been Piet Mondrian who, in 1943, visited Peggy Guggenheim's Art
of This Century gallery, stopped in front of a Jackson Pollock and said, "This
man is to be heard from." Before World War II, Europeans knew almost nothing
about American art, and what little they did know prompted condescension.
American art was seen either as the innocent product of noble savages or as a
provincial imitation of European modes. The story of Europe's growing appre-
ciation of American art — its exhibition, acquisition, and critical evaluation —
covers three decades.

The first inklings that artists on our side of the Atlantic were inventing
an independent art probably came from European artists returning home after
spending the war years in the United States. The French Surrealist André
Masson, for example, was a great enthusiast of Pollock and Arshile Gorky.
In the second half of the 1940s, there were occasional exhibitions of Ameri-
cans in Europe. In 1946 in Paris, for instance, Alexander Calder and Robert
Motherwell had shows. The following year, Galerie Maeght mounted a show
that included William Baziotes, Adolph Gottlieb, and Motherwell. The French
press found their work derivative and "simpliste."

Another way in which Europeans learned about postwar American art was
through Americans studying art in Europe on the GI Bill. Most went to Paris,
which after the war resumed its role as the world capital of art. By the end
of the 1940s, the GI Bill artists began to find venues for their work, and critics
like Julien Alvard began to take notice. In a 1951 issue of *Art d'Aujourd'hui*,
Alvard went so far as to say that Paris was exhausted as an art center, and
"henceforth the light comes from elsewhere."[1]

Among Americans in Paris, the most effective proselytizer for American
painting was Sam Francis. "I met Sam Francis all the time in Paris in the mid-
1950s," recalled Edy de Wilde, director of Amsterdam's Stedelijk Museum
from 1963 to 1985. "He was a kind of European artist on a big scale. Francis
always talked about de Kooning, Kline, Motherwell, and Still. At that time
American art was practically unknown in Europe."[2]

One Paris exhibition that helped to spread the word about American art
was the highly controversial "Jackson Pollock 1945–1951" show at Studio
Paul Facchetti in 1952. Mrs. Paul Facchetti recalled that artists were intrigued:
among those who signed the guest book were Miró, Soulages, Tal Coat,

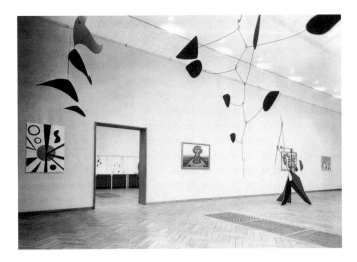

Installation view,
Alexander Calder,
Stedelijk Museum,
October 6–
November 15, 1950

Degotteux and, from Holland, Karel Appel, whose expressionism paralleled American Abstract Expressionism and whose example made postwar American painting more accessible to people in the Netherlands.[3]

Meanwhile, Abstract Expressionism had been a strong presence at the first two postwar Venice Biennales. In 1948, Peggy Guggenheim's collection, which included works by Arshile Gorky, Willem de Kooning, Mark Rothko, as well as numerous Pollocks, was exhibited in its own pavilion. During the 1950 Biennale, her Pollock collection was shown at the Museo Correr. At this time, her friend Willem Sandberg, who preceded de Wilde as director of the Stedelijk, helped her avoid large import duties on her collection by arranging for it to be shown in 1951 at the Stedelijk, at Brussels' Palais des Beaux-Arts, and at Zurich's Kunsthaus. (Once out of the country, the collection could reenter Italy with a lower monetary value.) In appreciation of his friendship, Guggenheim gave Sandberg two Pollocks, *The Water Bull* (1946) and *Reflections of the Big Dipper* (1947), the first abstract American paintings to be acquired by a European museum.

After years of urging on the part of art professionals, the American government, recognizing that Europeans were curious to know what kind of art was being produced in the United States and convinced that art could be used as a tool of cultural diplomacy, set up the United States Information Agency (USIA) in 1953 and made it responsible for presenting the world with a positive picture of the US. The shows USIA sent abroad during the 1950s were mostly noncontroversial. It was The Museum of Modern Art's International Program, founded in 1952, that took up the job of informing Europeans about contemporary American painting and sculpture. As the program's director Porter McCray pointed out, art produced in a free society could be an "instrument of international good will."[4]

Two shows circulated through Europe by the International Program, "Modern Art in the United States" (1955–56) and "The New American Painting" (1958–59), did much to convince Europeans that, as the English critic Lawrence Alloway put it, "New York is to mid-century what Paris was to the early 20th century: it is the center of Western art."[5] When it arrived at The

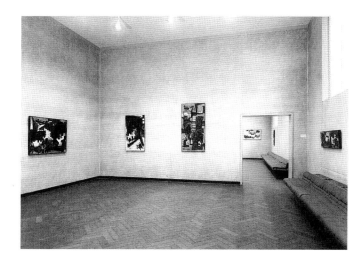

Installation view,
**Five Americans in
Europe,** Stedelijk
Museum, January 21–
February 28, 1955

Hague's Gemeentemuseum in the spring of 1956, "Modern Art in the United States" ("50 jaar moderne kunst in de USA") prompted about fifteen articles in the press. Although it included a section of postwar abstraction, the show surveyed all of twentieth-century American art, including architecture, design, photography, and film. As R.W.D. Oxenaar, then a curator at the Gemeentemuseum, recalled, "What made the greatest impact in Holland was people like Ben Shahn and Charles Sheeler."[6] Three years later, "The New American Painting" opened European eyes to Abstract Expressionism. Together with "Jackson Pollock 1912–1956," which The Museum of Modern Art sent to six cities in Europe, and the American representations in both the 1958 Brussels World's Fair and the 1959 Documenta at Kassel, Germany, this show of postwar abstraction (mostly from New York) demonstrated that the US had at last contributed something radical and original to the history of art.

Willem Sandberg had already mounted shows of American art at the Stedelijk. In the first half of the 1950s, he put on an exhibition of Calder's work (1950) and another entitled "Amerika Schildert" (1950), which included 127 paintings ranging from Copley to Pollock. In these years, he also presented Peggy Guggenheim's collection, as well as "Amerikaanse abstracte kunst" (1951), a Lyonel Feininger retrospective (1954), and "Five Americans in Europe" (1955).[7] Sandberg's lively exhibition program and his openness to new trends made him one of the most admired of European museum directors.[8]

"The New American Painting" came to the Stedelijk in October 1958, three months after the Jackson Pollock retrospective closed. Critical response to both shows was mixed. According to Kenneth Rexroth, critics in small countries like Holland, Belgium, and Switzerland were less hostile than larger countries because they felt less threatened by American political and economic power.[9] For all that, one Dutch newspaper compared Pollock's paintings to donkey's tail art, another to syrup spooned onto porridge by a child, another to "colossal splashrags." A more favorable account came in *Algemeen Handelsblad*: "Pollock seemed to be a powerful painter and a great talent with a definite feeling for color and color value."[10]

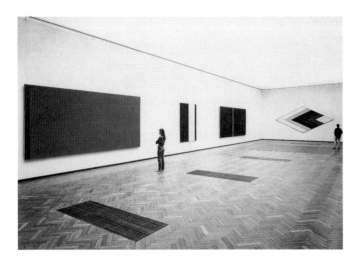

A critic identified by the initials v. D., writing in *Trouw*, expressed his bewilderment over both "The New American Painting" and Alfred H. Barr, Jr.'s catalogue essay, especially Barr's description of Abstract Expressionism as a "recklessly committed" and "desperate" search for "authentic being." All the critic saw were "very large canvases, *filled* or sometimes worked like nets with color: flat or stained — straight or curved stripes," which, he said, "should do well as decorations for large walls."[11]

The most sympathetic appraisal of "The New American Painting" (or "Jong Amerika Schildert," as it was called in Holland) was a long unsigned piece in the liberal paper *Nieuwe Rotterdamse Courant* on November 15, 1958. Instead of equating large scale with emptiness or decoration, as so many European critics did, this Dutch critic saw it as a sign of the painters' "vitality and enterprise... rooted in the American way of life." Like many Europeans, he judged Pollock to be the dominant figure. Pollock, he said, painted "a map of modern life," and he did it "in a kind of ecstasy, supported, however, by authentic skill and by a highly developed gift as a colorist." Gorky he called "a poetic dreamer" who "painted his mental pictures of nostalgia, fear and unrest." De Kooning's work was "aggressive, filled with wrath and sometimes with repulsion." Franz Kline "paints angrily gesticulating signals suggesting danger, hostile barriers, and heads of prehistoric insects." The anonymous reviewer summed it up with, "No matter how subjective their work may be, it has a communicative power because they live under the spell of their time, which is also our time, and because the projection of their personal tensions represents, to some extent, a projection of the spirit of our time, experienced by all of us."[12]

Following "The New American Painting," several of the most adventurous group shows mounted at the Stedelijk, for example, "Movement in Art" (1961), which included Robert Rauschenberg, and "Four Americans" (1962), which included Rauschenberg, Jasper Johns, Alfred Leslie, and Richard Stankiewicz — were actually initiated by Stockholm's Moderna Museet, a modern art museum inaugurated by Pontus Hulten in 1958 and modeled on Sandberg's Stedelijk — which Hulten called "at that time the world's best museum."[13]

Shortly before taking over the directorship of the Stedelijk from Sandberg, and prompted by Sam Francis' enthusiastic reports about the new American art, Edy de Wilde went to New York in 1962. "I remembered the names of the artists whom Sam Francis talked so much about. The only place where I could find their works was the private collection of Ben Heller. There I found works by Gorky, Pollock, Rothko, Kline, Still, and de Kooning. A distinct summary of the generation of the most important Action Painters, who gave American art its own identity."[14] He was most impressed by Barnett Newman, whom he felt had made a clean break with European tradition. A studio visit was the beginning of a long friendship.

"Although I went back to see Newman's work several times, it was not before 1967 that I bought the first Newman painting [*The Gate*, 1954]. Newman had it in his apartment on West End Avenue, and when I came I had a feeling that 'Now I understand his painting.' I said to Barney, 'I want to buy that painting for the Stedelijk.' He said, 'Come tomorrow and we'll see.' Next morning we went by taxi to the warehouse where he showed me all the other paintings he had in his possession. He did not take me to his studio. At the end of the afternoon we ended up in his apartment.... I said, 'This is the only painting.' The big scale, enormous power, and strong discipline seemed American. His ideas are so profound.... He's not a formalist at all." During his twenty-two years at the Stedelijk, de Wilde acquired two more Newmans, *Cathedra* (1951) and *Who's Afraid of Red, Yellow and Blue III* (1967–68), and he gave Newman shows in 1972 and 1980.

With de Wilde at the helm, the Stedelijk acquired and showed an impressive group of twentieth-century American art works—the collection is especially strong in works by Newman, de Kooning, Kelly, Robert Ryman, and Richard Serra. Indeed the Stedelijk's enthusiastic engagement with American art prompted the French critic Michel Ragon to complain in 1964 that the museum was programmatically against the École de Paris.[15] As de Wilde put it in 1974, "The Stedelijk Museum became a bridgehead for American art in Europe."[16]

Unlike its delayed recognition of Abstract Expressionism, Europe's response to Pop Art was almost simultaneous with Pop's emergence in America. Even as Leo Castelli's Manhattan gallery gave Johns his first show in 1958, a Dutch dealer named Jan Streep tried to buy out the exhibition. (When Castelli prevented this, Streep refused to buy anything at all.) In that same year, Johns participated in the Venice Biennale and he showed in Paris in 1959. For other American Pop artists as well, European exhibitions followed closely upon American debuts.

In 1964 Pontus Hulten organized "American Pop Art (106 Forms of Love and Despair)," which included Jim Dine, Roy Lichtenstein, Claes Oldenburg,

James Rosenquist, George Segal, Andy Warhol, and Tom Wesselmann. When the show moved on to the Stedelijk, the Dutch were as bewildered by it as they had been by Abstract Expressionism. Edy de Wilde, who had first admired Johns' work when Barnett Newman suggested he visit Johns' studio in 1962, said that he liked Pop Art's vitality and the variousness with which it brought art in "close touch with life."[17] But there are those in Holland who believe that de Wilde's taste was too entrenched in French modernism for him to really appreciate Pop or Minimal Art.[18] No doubt de Wilde was speaking for himself when he said of the Dutch response to Pop, "It looked very crude to a public educated with the most refined Parisian art."

American Pop Art made a strong presence also at the Gemeentemuseum's 1964 "Nieuwe Realisten" show, which included various types of contemporary realism and was organized by curator Wim Beeren. "The Gemeentemuseum had wanted to do a realist exhibition," Beeren said, "but when I was in London with the director L.J.F. Wijsenbeek, we saw Hockney and British Pop, and later we saw American Pop Art, and together, these experiences gave us the inspiration to do the show in a different way."[19] Approximately twenty-five percent of the show was American work. "The two Pop Art shows, ours and the Stedelijk's, came at the same time," said Beeren, "and the reception of both was negative. The public was not prepared. Nobody knew about Pop before. It was still the academy of Action Painting which was well known." With the exception of a few artists like Woody van Amen, who had lived in New York, Dutch artists, according to Beeren, had little enthusiasm for either show.

When Beeren himself first saw Pop Art at Ileana Sonnabend's Paris gallery, it both shocked and attracted him. He realized that American Pop was distinct from its European counterpart, Nouveau Réalisme: "The Americans were clearer to me. They came from a different cultural landscape which was not my environment. It was fascinating and meaningful, not as a reportage about America — it was *Pop* art. So we all had to respond." Like many European museum people and collectors, Beeren learned what was current in US art through visits to Sonnabend, whose gallery, together with a network of European galleries cooperating with her and with Leo Castelli's New York gallery, opened not only European eyes to contemporary American modes, but the European market as well. As a result, so much of the best art of the 1960s and 1970s found its way into European collections that any American institution mounting a retrospective of almost any major American artist of these years has to borrow key works back from Europe. This is a reversal of the earlier trend in which American collectors snapped up vast numbers of the masterworks of European modernism.

In the second half of the 1960s, the pace with which Europeans embraced the newest American art continued to accelerate: because Minimalist and Post-

minimalist art works were often cumbersome and involved specific sites, much American art was now actually made in Europe. The greatest enthusiasm for Minimalist, Conceptual, and Process Art was in Northern Europe, especially in West Germany and the Netherlands. In 1967, Minimalists Robert Morris, Donald Judd, and Dan Flavin were included (along with Abstract Expressionism, Hard Edge, Color Field, and Pop) in "Kompas 3," organized by Jean Leering for Eindhoven's Van Abbemuseum. Although Leering said he was "obsessed" with Abstract Expressionism, it was too late for the Van Abbemuseum to buy art of that generation. (Of all Holland's museums, only the Stedelijk acquired a few Abstract Expressionist paintings.) Favoring abstraction, Leering bought artists of the next generation, among them, Morris Louis, Frank Stella, Ellsworth Kelly, and the Minimalists.

Europe's first full view of Minimalism came in 1968 with the Gemeentemuseum's "Minimal Art" exhibition and with the European tour, starting in Paris, of "The Art of the Real."[20] "Minimal Art" was curated by Enno Develing, a young Dutch writer who kept himself informed by reading *Artforum* and *Arts Magazine* and who felt that since Abstract Expressionism, "impulses in art have almost exclusively come from the United States."[21]

The exhibition catalogue included an essay by Develing, who emphasized Minimalism's relationship to social issues and to science, technology, and space exploration. The anti-heroic "puritan simplicity" of Minimalism's "primary forms," he said, eschewed personal feeling: "Art as an isolated and individual expression of beauty, sentiment, or whatever other personal emotion or value is considered to be out of date and reactionary."[22] Although he saw Minimalism as continuous with the Constructivist tradition, he noted that its non-hierarchical structure was typically American. "Each piece is just one whole. European sculptures are neo-Cubist. They have parts that make a composition, and you can add something and take something away."[23]

Asked why Holland has been so responsive to Minimalism, Develing observed that Holland's landscape is mostly man-made and geometric: "It is man's gains over the sea. They build ditches which form a grid. It also has to do with Mondrian and Holland's long tradition of objective art." In Develing's view, a prime example of this "objective" tradition is Pieter Jansz. Saenredam (1597–1665), whose spare church interiors, stripped of religious images and whitewashed by the Protestant Calvinists, do indeed have an affinity with Minimalism. This taste for clean, precise geometry contrasts with Holland's equally strong expressionist tradition, exemplified in painters like Van Gogh and Karel Appel.

The opening of "Minimal Art" turned into a circus. "Andre was arrested for wearing a badge against the Vietnam war," Develing recalled, and the mayor of the Hague clowned for the press by stepping over a Flavin sculpture made of red, white, and blue fluorescent lights, and saying, "I do this because of

contempt for this poor kind of art." Flavin and Andre "had a ferocious reaction," said Develing, "but in a way, the provocation also gave them a certain satisfaction."

The response of critics to the Minimalism show was vociferous — the show prompted some seventy reviews — but, with the exception of critic Cor Blok's favorable articles, it was, according to Develing, totally negative. "Nothing was sold, even though the works were available at very reasonable prices. We held a press conference for critics. Nobody had one question for the artists. None of the artists in the exhibition was asked to give a lecture at the local art school. No sculpture class visited the exhibition. There was no interest at all."

After the Minimalism exhibition, Develing held smaller shows of Andre and LeWitt in 1969 and 1970, respectively. "Not one good word from the press," Develing remembered, and again nothing sold. In a newspaper interview about the Andre show, the director announced, "This show is all rubbish. It has nothing to do with art." These exhibitions came at a time when artists in Holland (as elsewhere in the world) were demanding a fairer cultural policy, and protesting the attention Dutch museums paid to American art. On the day Andre's show opened, there were about fifty artists outside yelling slogans and threatening to occupy the museum, and the museum was locked like a fortress. "Finally," Develing recalled, "the director said 'they are not coming in, we are going out,' and we went out to the parking lot with beer and food, and we drank and talked and became good friends, and the artists did not occupy the museum." The next year, when LeWitt's show opened, LeWitt put up a protest of his own, a typed statement against the "immoral, unjust, and illegal" participation of the US in the Vietnam War, which he hung at the museum's entrance.[24]

The catalogue of the LeWitt exhibition reveals that in the two years since the "Minimal Art" show, Europeans had been buying Minimalism: many of the entries were loans from European museums and galleries and from collectors like the Italian Count Giuseppe Panza, the Dutch couple Mia and Martin Visser, and Jan Dibbets, a Dutch artist who, as an enthusiast of American art, provided a link between Holland and New York.

In 1968 Minimalism could be seen also at Documenta 4, for which Eindhoven's Jean Leering served as head of the committee for painting and sculpture. Of this so-called "American Documenta" (because of the much-protested dominance of American art), Leering recalled, "the huge size of the American painting and sculpture exploded the European notion of art."[25]

Europeans had not recovered from the shock of Minimalism when Conceptual and Process Art crossed the ocean. For most Europeans the first real awareness of these modes came through two exhibitions that ran concurrently in the spring of 1969. "When Attitudes Become Form" at the Bern Kunsthalle

focused on art since Documenta 4. "Op losse schroeven," meaning "square pegs in round holes" or "in loose connection," at the Stedelijk was organized by curator Wim Beeren (who had moved from the Gemeentemuseum to the Stedelijk in 1965). It included, among the Americans, Richard Serra, Douglas Huebler, Dennis Oppenheim, and Lawrence Weiner. "If you read the press," Beeren later remarked, "the show was not well-received. But it was well-received by informed people, and it was a great influence. After it everything changed. Other American artists were invited to come to Holland, and galleries like Art and Project in Amsterdam began to show artists like Kosuth and Andre."

Also symptomatic of the change referred to by Beeren was the large proportion of American Minimalism and Postminimalism in international group exhibitions like the 1971 "Sonsbeek," organized by Beeren. Earlier versions of this outdoor sculpture exposition at Arnhem had been almost entirely European, whereas "Sonsbeek '71" included works by some thirty Americans who were asked to come to Holland and choose a particular location, either in the park at Arnhem or elsewhere in Holland. Freed from their studios by the nature of their work, Conceptual and Process artists felt less defined by nationality and more a part of an international art community.

Acquisitions of American art by European museums increased dramatically in the late 1960s. Holland led the way with the Van Abbemuseum's 1966 purchase of Flavin's fluorescent tube sculpture entitled *Monument to Mrs. Reppien's Survival*. Collectors, from Panza in Italy to Peter Ludwig in West Germany, responded quickly to the latest American trends. In Holland, Frits and Agnes Becht bought Pop, Minimalist, Conceptual, Process, Earth Art, and Graffiti. But, as Edy de Wilde noted when he showed the Becht collection at the Stedelijk in 1984, unlike Switzerland, Italy, Belgium, or the US, Holland does not have many great private collections. "The apartments of Park Avenue, taken together, constitute the best museum of modern art in the world. There's nothing like that in Holland! All those canal houses in Amsterdam add up to hardly anything at all."[26]

In Bergeyk, near Eindhoven, Martin and Mia Visser were among the first European collectors to focus on Minimalism. When in 1955 they moved into their brick house designed by Gerrit Rietveld (a wing by Aldo van Eyck was added in 1968), they sold their collection of Cobra paintings because it did not suit the new house's severe geometry. Four years later, when they started to collect again, they bought works by Piero Manzoni (all-white canvases), Lucio Fontana, and pieces by various Nouveaux Réalistes. "We were too Dutch for Pop Art," Martin Visser observed.[27] Martin's brother, Geertjan Visser, who likewise collected Americans, said, "We missed Pop Art completely. I saw Jasper Johns in 1963 at Ileana Sonnabend in Paris, and I liked it, but I did not buy."[28]

Beginning in 1966 Martin and Mia Visser began buying Minimalist work by Flavin, Andre, Morris, and LeWitt, all of whom soon became their friends. They had seen Minimalism at "Kompas 3," at Düsseldorf's highly vanguard Galerie Konrad Fischer, and in the Gemeentemuseum's "Minimal Art" show. By 1968 they owned work by Andre, Flavin, Morris, and LeWitt as well as by Robert Indiana and Ellsworth Kelly. When in 1984 the Visser collection was shown at the Otterlo's Rijksmuseum Kröller-Müller (another Dutch museum with an active engagement in American art, especially sculpture and sculptors' drawings), its some three hundred works included not only Minimalists and Conceptualists, but young Americans like Jenny Holzer and Maria Nordman and numerous Graffiti paintings.

Like Enno Develing, the Vissers observed that the Dutch had a special affinity for Minimalism: "When you fly over Holland," said Geertjan, "you see Minimal Art—grids and rectangles. Also, the Calvinist religion is very rectilinear, and we were brought up in a strict Calvinist tradition."

Martin and Mia Visser's first American acquisition was a 1966 Flavin made up of three green fluorescent tubes. Purchased from Flavin's 1966 show at the Galerie Rudolf Zwirner in Cologne, it was the first Flavin sold in Europe. The Vissers installed their Flavin at the end of Aldo van Eyck's curved wall and near their dog's sleeping basket. "Every time the dog heard the doorbell," Visser recalled, "he'd rush to the door, leaving pieces of green glass all over the floor. I asked Flavin if I could move the piece to another spot, but Flavin said no. We changed the dog instead."

In 1967 Martin and Mia Visser bought the first Carl Andre sold in Europe, just after seeing Konrad Fischer's inaugural Andre show. Although Visser was familiar with Minimal art through magazines, he was not prepared for what he saw at Fischer's. "I went into the gallery and I asked, 'Where is the exhibition?'" The single work on display was *Altstadt Rectangle*, which nearly covered the gallery's long, narrow floor. The following day Andre and Fischer came to Bergeyk where, Visser recalled, Andre chose a site for his floorpiece at the busiest intersection of the house. "Andre made a drawing and ordered *Square Piece* to be fabricated at Nebato, a factory near here. I asked him for another piece, but he said, 'not until next year. I'll come again.'"[29]

When Andre returned to the United States, he told Sol LeWitt about Visser; in December 1967, LeWitt went to Bergeyk to arrange for Nebato to fabricate several pieces and to prepare for his first European exhibition at Konrad Fischer in January 1968. The Vissers bought 9 *Square Piece* C through Fischer before the show opened, and in the ensuing years acquired other LeWitts, including a wall drawing now in Visser's office.

Yet another American visitor was Bruce Nauman. "Nauman came and sat for two days thinking about what to do. He finally said, 'I have an idea, but it's too good for your house.' The idea was to put a microphone in a tree in the

garden and a speaker in the house so that you could hear the tree growing. He never made this piece. He also did a drawing of a TV hanging from ropes with its face to the wall. Ileana Sonnabend kept the drawing. She felt it was too good for Holland." (Something must finally have been bad enough for the Vissers or for Holland: the Kröller-Müller catalogue for the Visser collection lists twenty-two Naumans.) Lawrence Weiner also came to Bergeyk and produced a drawing for a work executed by Mia Visser. On the front of the house in blue letters against a bright yellow background she painted the words RAISED UP BY A FORCE OF SUFFICIENT FORCE. Robert Morris turned up in February 1968, in time for his one-artist show at the Van Abbemuseum. He too had works fabricated at Nebato, several of which were acquired by Martin, Mia, and Geertjan Visser.

After Mia Visser died in 1977, Martin Visser moved back to Expressionism and began to buy German Neo-Expressionists and Graffiti art. He liked "the adventure of Graffiti," he said. "I like to make a research. Art collecting is both intellectual and physical. I can escape my Calvinism through my interest in art which is sensuous."

In 1978, when Wim Beeren became director of Rotterdam's Museum Boymans-van Beuningen, he invited Martin Visser to serve as chief curator and to develop an acquisitions program. The program focused on five artists: Beuys, Warhol, Oldenburg, Nauman, and Walter de Maria. A separate fund made it possible to buy pieces by other Americans.[30]

During the 1970s and 1980s, a few movements, such as Graffiti, Photorealism, and Pattern and Decoration created brief flurries of excitement, but no single one seduced or conquered Europe. Young artists like Susan Rothenberg, Keith Haring, and Jonathan Borofsky showed and sold in Holland and elsewhere, but around 1976, the year of the American Bicentennial, Europe's enchantment with American art cooled. Symptomatic of this change was the case of Julian Schnabel. When Schnabel exhibited at the Stedelijk in 1982, curator Rene Ricard described him in the catalogue as an international artist. Schnabel, he said, had recognized that in terms of painting, New York in the 1970s was dead, whereas Europe had come to life.[31] Reversing the trend of European artists migrating to the United States, Schnabel went to live in Europe from 1976 to 1979, and in 1978 he had his first one-artist show in Düsseldorf. It could be said that Schnabel did for European painting in the late 1970s the reverse of what Sam Francis had done for American painting in the early 1950s—Schnabel made Americans aware that something vital was percolating in Europe.

Also symptomatic of the change was the way Dutch museums began to show a large proportion of European art, especially German Neo-Expressionism, and the way galleries such as Amsterdam's Art and Project exhibited fewer Americans. R.W.D. Oxenaar, director of the Rijksmuseum Kröller-Müller, said

in 1985, "I travel to the U.S. once a year, but I do not find really young American sculptors or painters who interest me at the moment. By contrast, in Germany, Holland, and England the sculpture scene is very lively." Geert van Beijeren, co-founder in 1968 of Art and Project gallery, said, "Around 1978 the gallery changed focus. European art is now of equal quality to American art, and it's easier to show."[32]

Another example of Holland's (and Europe's) diminished interest in American art was Rudi Fuchs' absorption in German Neo-Expressionism beginning around 1978, after having focused on Minimalism and Conceptualism since 1975, when he took over the directorship of the Van Abbemuseum. In 1982, as artistic director of Documenta 7, Fuchs prompted controversy. As he recalled, "As soon as a show or a program was not eighty percent American, people started to call it anti-American. I was called anti-American, Fascist, Fascist-Romantic, for painting and against other media, against women."[33] In *Artforum*, Donald Kuspit said, "The Germans are given clear intellectual supremacy in the catalogue, as well as a certain supremacy in the installation."[34] Many visitors wondered about the show's omission of the renowned Julian Schnabel.

In the same year that he selected Documenta 7, Fuchs published a two-page history of the Van Abbemuseum that illuminates his approach. Noting the museum's purchase of paintings by the German Neo-Expressionists, he said: "The artistic activity of New York is waning after a high-tension period of almost twenty years, and our attention is being drawn once again to developments that appear to be typical of the European tradition."[35]

During American art's period of hegemony, European art had been ignored or treated as second-rate and provincial. In Fuchs' view, "This was the same kind of prejudice that Paris had had toward non-French art in the 1920s and 1930s. The drift back to Europe was not a drift away from America; now you can look at both things. Now, in my opinion, American art becomes more interesting, because it is seen in the context of international art. It used to be that being a good artist meant being as good as an American. Now if Schnabel is a good artist, he has to be as good as Baselitz. He has to measure up to Europe whether he wants to or not."

Such internationalism comes easy to a small country like Holland, a country of trade where most products are imported. "People in Holland wouldn't try to buy a Dutch radio," said Fuchs. "It wouldn't make any difference." It is this attitude, he said, that gave Dutch people their openness to foreign art. If, as Willem Sandberg put it, "Holland, at the intersection of north and south, east and west, has its own task," in cultural terms, that task was and is to remain alert and receptive to the new art from all parts of the world.[36]

Notes

Portions of this essay are drawn from the author's forthcoming book, *Postwar American Art in Europe*, to be co-published by the Whitney Museum of American Art and Harry N. Abrams, Inc.

1 Julien Alvard, "Quelques jeunes américains de Paris," *Art d'Aujourd'hui*, 2 (June 1951), p. 24.

2 Edy de Wilde, interview with the author, Amsterdam, May 16, 1984. Unless otherwise noted, all quotations from de Wilde come from this interview.

3 Mrs. Paul Facchetti, interview with the author, Paris, January 14, 1986.

4 Porter A. McCray, "Perception and Perspective," *Art in America*, 48, no. 2 (1960), p. 21.

5 Lawrence Alloway, "The Shifted Center," *Art News and Review*, 9 (December 7, 1957), p. 1.

6 R.W. D. Oxenaar, interview with the author, Otterlo, November 2, 1984. All quotations from Oxenaar come from this interview.

7 Among the participants of "Amerika Schildert" were John Kane, John Marin, Lyonel Feininger, Marsden Hartley, Arthur Dove, Georgia O'Keeffe, Yasuo Kuniyoshi, Niles Spencer, Milton Avery, Stuart Davis, Peter Blume, Loren MacIver, Irene Rice Pereira, and Morris Graves.

8 Paris critic Michel Seuphor called the Stedelijk the exemplary museum of modern art. He commended its excellent catalogues, many of which were designed by Sandberg himself; see Seuphor, "Un musée militant," *L'Oeil*, nos. 19–20 (Summer 1956), pp. 31–33. Accolades came also from Lawrence Alloway. In 1959 he wrote that Europe "has only one decent modern museum and that in Amsterdam"; Alloway, "Paintings from the Big Country," *Art News and Review*, 11 (March 14, 1959), p. 17. What people admired in Sandberg was not just his curiosity, courage, and foresight, but also his personal warmth and democratic values—his belief that the museum belonged to artists and to the public. "A museum," Sandberg wrote, "is a place where the community and art meet....true art is, at its birth, exacting and ill-bred, does not speak, but shouts. Our museum has seen it as its duty to confront the public with it again and again"; see Willem Sandberg, "Introduction," in *Pioneers of Modern Art in the Museum of the City of Amsterdam*, Ian F. Finlay, trans. (New York and Toronto: McGraw-Hill Book Company and Amsterdam: Stedelijk Museum, 1961), n.p. Among other American one-artist shows with which Sandberg confronted his public were Calder and Bernard Childs, both in 1959; Marsden Hartley, Josef Albers, Leonard Baskin, and Mark Rothko in 1961; Ben Shahn, Al Copley, Adja Yunkers, Philip Guston in 1962; and Franz Kline in 1963. In 1962, "Four Americans" included Robert Rauschenberg, Jasper Johns, Alfred Leslie, and Richard Stankiewicz, and gave Holland its first view of post-Abstract Expressionist modes.

9 Kenneth Rexroth, "Two Americans Seen Abroad: U.S. Art Across Time and Space," *Art News*, 58 (Summer 1959), pp. 30, 33, 52.

10 Translations of these reviews of the 1958 Pollock show in *Het Parool* (June 6), *Het Vrije Volk* (June 21), *De Telegraaf* (June 6), and *Algemeen Handelsblad* (June 30) are on file in The Museum of Modern Art Archives, New York, Records of the International Program, ice-f-35-57, box 35, filing unit 6.

11 v. D., "Jong Amerika schildert: Expositie in Amsterdam," *Trouw*, November 1, 1958. For Barr, see his introduction to *The New American Painting: As Shown in Eight European Countries, 1958–1959*, exh. cat. (New York: The Museum of Modern Art, 1959), pp. 15–16. This catalogue,

produced for the New York showing of "The New American Painting," reprinted some of the European reviews of the show.

12 Dutch reviews of "The New American Painting" and a translation of this review are in The Museum of Modern Art Archives, ice-f-36-57, box 37, filing unit 10.

13 Pontus Hulten, "Five Fragments from the History of Moderna Museet," unpublished manuscript, Moderna Museet Archives, p. 42.

14 Quoted in Dieter Honisch and Jens Christian Jensen, *Amerikanische Kunst von 1945 bis heute: Kunst der USA in europäischen Sammlungen* (Cologne: DuMont Buchverlag, 1976), p. 122.

15 Michel Ragon, "L'École de Paris, va-t-elle démissionner?" *Arts* (Paris), no. 969 (July 1–6 1964), p. 1.

16 Quoted in *'60 '80 Attitudes/Concepts/Images*, exh. cat. (Amsterdam: Stedelijk Museum, 1982), pp. 6–7. For a listing of American works collected by the Stedelijk Museum, see *De collectie van het Stedelijk Museum 1963–1973* and *De collectie van het Stedelijk Museum 1974–1978*, published in 1977 and 1980, respectively, by the Stedelijk Museum. Under the directorship of Edy de Wilde, who took over from Sandberg in 1963, the Stedelijk mounted numerous American shows. In addition to those sent by The Museum of Modern Art's International Program, which included one-artist shows of Franz Kline (1962), Hans Hofmann (1965), Robert Motherwell (1966), Robert Rauschenberg (1965), Willem de Kooning (1968), Frank Stella and Claes Oldenburg (both 1970), the museum mounted one-artist shows of Alfred Jensen (1963), Morris Louis and James Rosenquist (both 1965), Roy Lichtenstein and Larry Bell (both 1967), Robert Rauschenberg, Andy Warhol, and Sam Francis (all 1968), Mark Tobey, Al Held, Al Copley, Jim Dine, Alexander Calder, Robert Irwin, and Douglas Wheeler (all 1969), George Sugarman and Edward Kienholz (both 1970). Group shows included "American Pop Art" and "American Graphic Art from Universal Limited Art Editions" (both 1964).

17 *'60 '80 Attitudes/Concepts/Images*, pp. 6–7.

18 Jean Leering, who in 1964 followed de Wilde as director of Eindhoven's Van Abbemuseum, said that de Wilde made up his mind to take the Moderna Museet's Pop Art show only at the last minute and then only because he did not want to be upstaged by the Gemeentemuseum's show of contemporary realism, which was dominated by a large Pop Art section; Leering, interview with the author, The Hague, May 17, 1984.

19 Wim Beeren, interview with the author, Amsterdam, April 28, 1986. Unless otherwise noted, all quotations from Beeren come from this interview.

20 Some Minimalists had had previous European exposure, such as Morris, Judd, and Flavin in "Kompas 3." Before that, Morris showed in Düsseldorf in 1964, and both Morris and Judd participated in the Moderna Museet's "Inner and Outer Space" that same year. In 1966 the Stedelijk's "New Shapes of Color" included Judd; Dan Flavin had his first European show at the Galerie Rudolf Zwirner in Cologne; and Flavin could be seen as well at "Kunst-Licht-Kunst," an exhibition of art involved with light at the Van Abbemuseum. In 1967 the Galerie Konrad Fischer opened in Düsseldorf with a Carl Andre show. Following Andre, Fischer showed Sol LeWitt, Fred Sandback, Richard Artschwager, Bruce Nauman, and Robert Smithson. In Paris in 1967 and 1968, Ileana Sonnabend began to handle Minimalism as well, but not with the passion and perspicacity with which she had promoted Pop.

21 Enno Develing, "Introduction," in *Minimal Art*, exh. cat. (The Hague: Gemeentemuseum, 1968), p. 11.

22 Ibid.

23 Enno Develing, interview with the author, April 8, 1986. Unless otherwise noted, all quotations from Develing come from this interview.

24 The statement is in the Gemeentemuseum's archives.

25 Leering, "Die Kunst der USA auf der documenta in Kassel," in Honisch and Jensen, *Amerikanische Kunst*, p. 71.

26 Saskia Bos, in conversation with Agnes and Frits Becht and Edy de Wilde, "Collecting: Public and Private," in *Collectie Becht: Beeldende kunst uit de verzameling van Agnes en Frits Becht*, exh. cat. (Amsterdam: Stedelijk Museum, 1984), p. 58.

27 Martin Visser, interview with the author, Bergeyk, The Netherlands, April 7, 1986. Unless otherwise noted, all quotations from Martin Visser come from this interview.

28 Geertjan Visser, interview with the author, Bergeyk, The Netherlands, April 7, 1986. All quotations from Geertjan Visser come from this interview.

29 Later Visser acquired *Inside/Outside* (1968), a copper floor piece whose two halves have oxidized differently because the outside half is exposed to the weather. *Quaker Battery* (1973), another Andre sculpture in the garden, consists of four parallel wooden logs propped on a fifth.

30 Under Beeren's seven-year directorship, the Boymans-van Beuningen bought, for example, Minimalists, as well as Richard Serra, Lawrence Weiner, Jonathan Borofsky, Robin Winters, David Salle, Julian Schnabel, Ronnie Cutrone, and Keith Haring. In these years the museum gave shows to Richard Serra, Jonathan Borofsky, David Salle, and Claes Oldenburg (whose *Screwarch*, a gigantic curved screw, was commissioned by the museum in 1978), Vito Acconci, Walter de Maria, and Jean-Michel Basquiat. In 1983 numerous American Graffiti paintings were included in "Graffiti van New Yorkse kunstenaars uit Nederlands bezit." Before Beerens became director, the museum had already taken a lively interest in American art, beginning with three shows sent by The Museum of Modern Art's International Program: "Leonard Baskin" (1961), "Drawings by Arshile Gorky" (1965), and "American Collages" (1966). These were followed by Saul Steinberg (1967), Lee Bontecou (1968), George Rickey (1969), R.B. Kitaj (1970), Jim Dine and Mark Rothko (both 1971), and George Segal (1972). In the next years there were shows of Richard Lindner, Dan Flavin, Dennis Oppenheim, and others.

31 Rene Ricard, "About Julian Schnabel," in *Julian Schnabel*, exh. cat. (Amsterdam: Stedelijk Museum, 1982), n.p.

32 Geert van Beijeren, interview with the author, Amsterdam, May 19, 1984.

33 Rudi Fuchs, interview with the author, May 18, 1984. Unless otherwise noted, all quotations from Fuchs come from this interview.

34 Donald B. Kuspit, "The Night Mind," *Artforum*, 21 (September 1982), p. 64.

35 Rudi Fuchs, "Introduction," in *Van Abbe Museum, Eindhoven* (Eindhoven: Stedelijk Van Abbe Museum, 1982), p. 16.

36 Sandberg, in *Pioneers of Modern Art*, n.p.

Plates Afbeeldingen

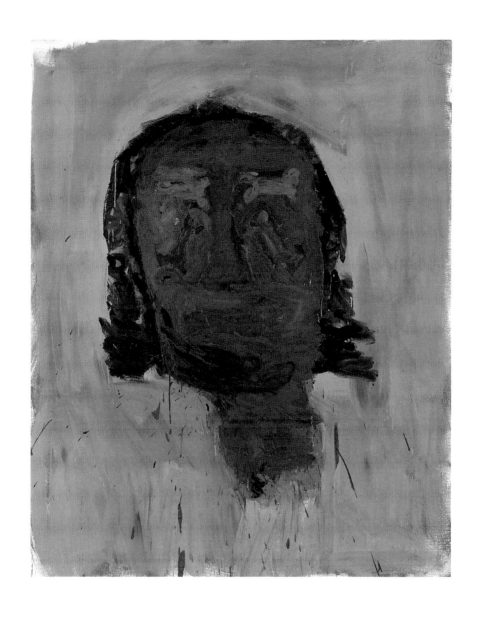

Markus Lüpertz
Men Without Women: Parsifal, 1993

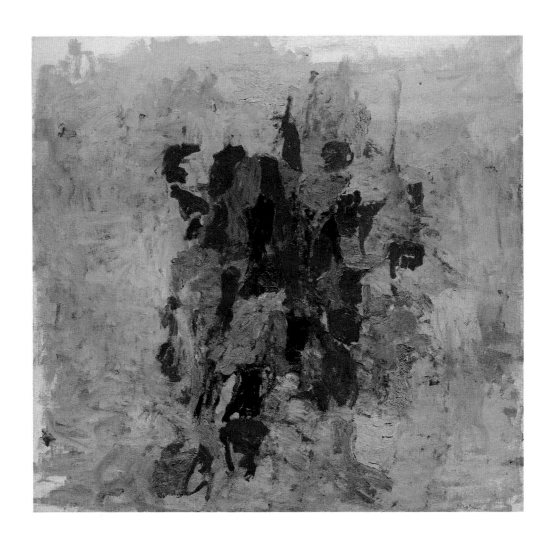

Philip Guston
Dial, 1956

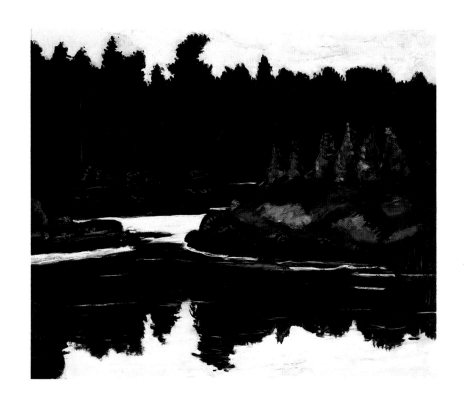

Marsden Hartley

Robin Hood Cove, Georgetown, Maine, 1938

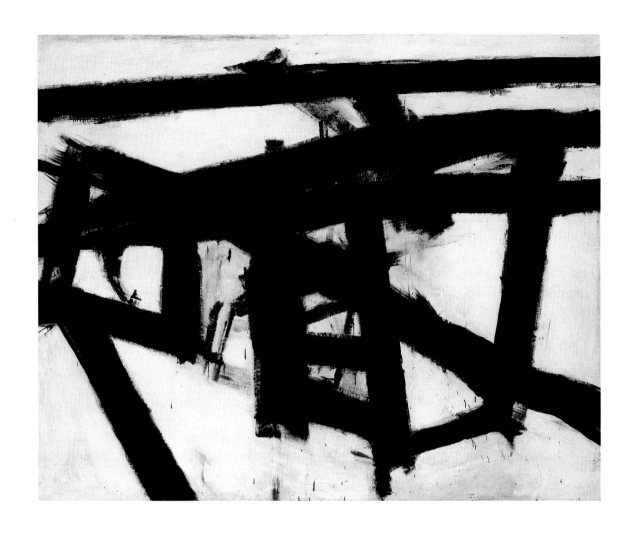

Franz Kline
Mahoning, 1956

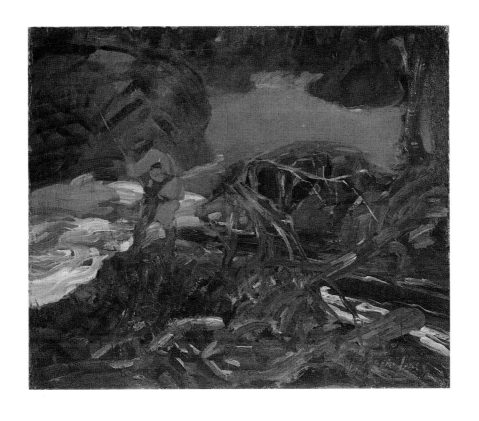

George Luks

Salmon Fishing, Medway River, Nova Scotia, 1919

Karel Appel

Nude #1, 1994

Günther Förg

Untitled, 1994

John Marin

Wave on Rock, 1937

Robert Rauschenberg
Yoicks, 1953

Thomas Hart Benton
Poker Night (from "A Streetcar Named Desire"), 1948

Andy Warhol
Before and After, 3, 1962

Willem de Kooning
Woman and Bicycle, 1952-53

David Salle
Sextant in Dogtown, 1987

Ellsworth Kelly

Blue Panel I, 1977

Charles Sheeler
Interior, 1926

Antonio Saura

Imaginary Portrait of Gréco, 1967

Jannis Kounellis
Untitled, 1989

Marsden Hartley
Painting, Number 5, 1914-15

Jasper Johns
Three Flags, 1958

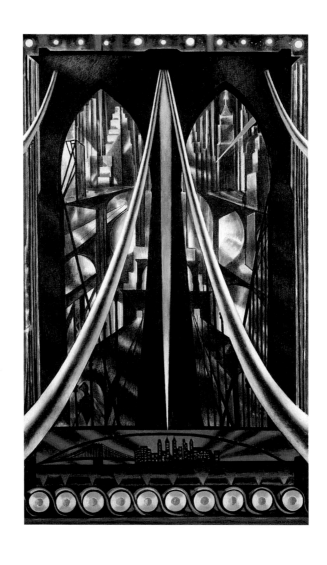

Joseph Stella

The Brooklyn Bridge: Variation on an Old Theme, 1939

Donald Judd
Untitled, 1984

James Lee Byars
Untitled, 1960

Ad Reinhardt
Abstract Painting, Blue 1953, 1953

Arnulf Rainer
Untitled, 1983

Per Kirkeby
To and Fro III, 1993

Robert Ryman

Carrier, 1979

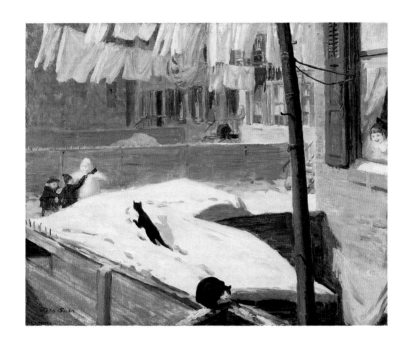

John Sloan

Backyards, Greenwich Village, 1914

Willem de Kooning

Woman Accabonac, 1966

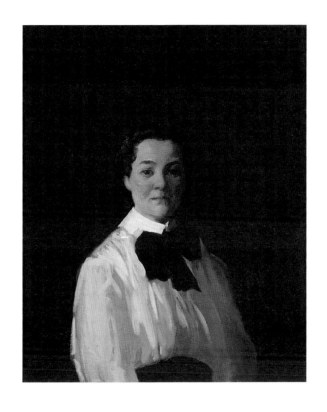

John Sloan

Dolly with a Black Bow, 1909

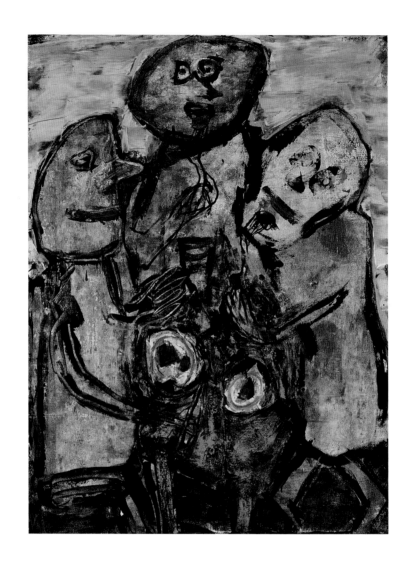

Jean Dubuffet
Grillade de boeuf, 1957

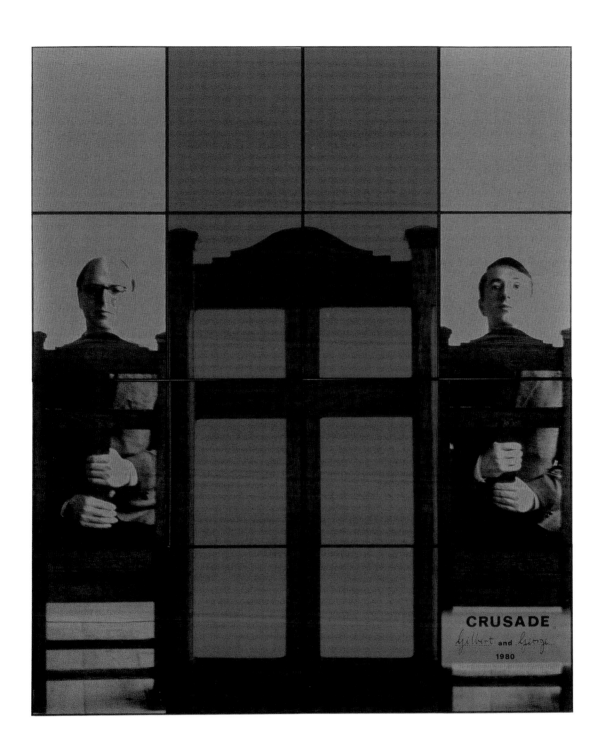

Gilbert and George
Crusade, 1980

Voorwoord

"No one likes us, they say we're no good."

Randy Newman, Amerikaanse tekstdichter, 1975

Wellicht verbaast het vele Amerikanen, dat de meeste Europese musea de Amerikaanse kunst slechts een marginale rol in de kunstgeschiedenis van de twintigste eeuw toekennen. Moet het ons verbazen dat in geen enkele Engelse openbare collectie een Calder te vinden is? Is het vreemd dat de Fransen geen werk van Stuart Davis bezitten, dat slechts één Europees museum een Hopper heeft of dat geen enkel Nederlands museum een George Bellows bezit?

Algemeen bekend is dat vanaf de late jaren vijftig verscheidene Europese verzamelaars, met name Peter Ludwig en graaf Guiseppe Panza di Biumo, met veel visie, hartstocht en inzicht Amerikaanse avantgardistische kunst hebben verzameld, en vaak lang vóór Amerikaanse verzamelaars en musea progressieve Amerikaanse kunst hebben aangekocht. Toch heeft deze particuliere verza-melactiviteit de openbare musea er op geen enkele wijze toe gestimuleerd vooroorlogse Amerikaanse kunst in hun collectie op te nemen. De gangbare Europese visie is dat de kunst die hier in de eerste helft van de eeuw werd geproduceerd weinig oorspronkelijk en vrijwel zonder betekenis was.

Waarom zou het ons dus iets kunnen schelen hoe Europese musea de Amerikaanse kunst van de twintigste eeuw bekijken? Waarom zouden we ons bezighouden met de wijze waarop de Amerikaanse geschiedenis wordt geïnter-preteerd of geschreven door mensen die slechts oppervlakkig bekend zijn met de meeste Amerikaanse twintigste-eeuwse kunst? Misschien omdat wij als Amerikanen blind zijn voor bepaalde aspecten van onze eigen kunst die anderen onmiddellijk opvallen en een objectieve visie van niet-betrokken buitenlandse tentoonstellingsmakers behoeven. Misschien is dat onze manier om een Europees publiek beter bekend te maken met de rijkdommen van de Amerikaanse kunst. Hoe het ook zij, de samenwerking met onze Europese collegae bij het presenteren van deze unieke buitenlandse gezichtspunten is ons een waar genoegen.

Een tentoonstelling als deze stelt de vraag: Waarin onderscheidt de Amerikaanse kunst van deze eeuw zich van die van andere twintigste-eeuwse nationale culturen? Zijn er wezenlijk Amerikaanse kenmerken te vinden in de kunst die een buitengewoon heterogene bevolking een hele complexe eeuw lang heeft geproduceerd? Of verhult onze voortdurende aandacht voor onze culturele identiteit in wezen misschien een gebrek aan aandacht voor de belangrijkste functie van het museum voor beeldende kunst? Als het onze voornaamste rol is individuele kunstwerken ten behoeve van onze bezoekers toegankelijk te maken, belemmeren we dan hun kunstgenot door dergelijke

thema's te onderzoeken? Gelukkig stimuleert de wereld van ideeën en diepge-
wortelde culturele waarden die in tentoonstellingen als deze wordt verkend
geen beperkte zwart-wit visie op de wereld. Een deel van de werkelijke waarde
van kunst schuilt immers juist in het feit dat er verschillende manieren zijn
om te begrijpen wat we zien. Van kunst hebben we op tal van manieren profijt,
en een van de belangrijkste pluspunten is dat zij ons meer inzicht in onszelf
en de wereld geeft. Maar dit soort ervaring schaadt of vermindert op geen
enkele wijze het visuele kunstgenot. Sterker nog, deze twee aspecten van kunst
versterken en verbreden de macht van de kunst, omdat ze onderstrepen dat
de kunstmusea een noodzakelijke rol hebben door het overwogen, uitputtend
gebruik van hun collecties.

Deze tentoonstelling is de eerste van een reeks projecten getiteld
"Amerikaanse Perspectieven" die in de komende jaren zal worden getoond.
Adam D. Weinberg, conservator van de Vaste Collectie, ontwikkelde deze
reeks tentoonstellingen om de rijkdommen van de uitzonderlijke collectie
van het Whitney Museum tot hun recht te doen komen, de som van de
kwaliteiten ervan te verkennen en nieuw licht te werpen op kunstwerken die
we goed menen te kennen.

Het museum is veel dank verschuldigd aan Rudi Fuchs, de eminente
directeur van het Stedelijk Museum in Amsterdam, voor de gepassioneerde en
intelligente wijze waarop hij deze tentoonstelling heeft samengesteld en een
Amerikaans en Nederlands publiek ertoe stimuleert Amerikaanse kunst op
haar juiste waarde te schatten. Wetend welke eisen aan museumdirecteuren
worden gesteld, ben ik Rudi Fuchs persoonlijk dankbaar dat dit project hem
zo ter harte ging, dat hij er binnen zijn drukke programma prioriteit aan
wilde geven.

Ook wil ik de gelegenheid te baat nemen onze vrienden van het Neder-
landse Consulaat-Generaal te danken die vanaf het allereerste begin dit project
zo fantastisch hebben gesteund. En tenslotte een speciaal woord van dank
aan Raymond W. Merritt voor de financiële steun van The Murray and Isabella
Rayburn Foundation voor de ontwikkeling van de reeks "Amerikaanse
Perspectieven".

David A. Ross
Alice Pratt Brown Director
Whitney Museum of American Art

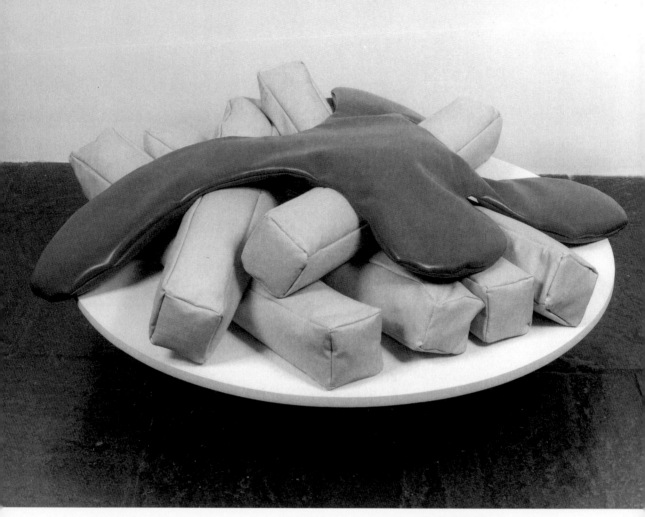

Claes Oldenburg

French Fries and Ketchup, 1963

De sensibiliteit in kaart brengen
Adam D. Weinberg

Toen het Whitney Museum enkele Europese museumdirecteuren verzocht voor de reeks "Views from Abroad" een tentoonstelling uit de Vaste Collectie samen te stellen, hoopten we daarmee een aantal verschillende invalshoeken op de twintigste-eeuwse Amerikaanse kunst te verkrijgen. We keken naar een generatie directeuren die in het naoorlogse Europa was opgegroeid, de eerste generatie die Amerikaanse kunst in een internationale context serieus opvatte. Hoewel vooroorlogse directeuren en verzamelaars Amerikaanse kunst hadden geïmporteerd, werd de nieuwe generatie volwassen in een tijd dat de Amerikaanse cultuur allesoverheersend was. De Amerikaanse cultuur — van Hershey-chocolade en Supermanstripboeken tot Jackson Pollock — was iets om rekening mee te houden, te tolereren of te verafschuwen. Het abstracte expressionisme — door de Amerikaanse regering en musea agressief geëxporteerd bij wijze van werktuig voor buitenlands beleid — was voor Europeanen in de jaren vijftig de kunst van de belofte en de kunst van de bedreiging.[1] Het hield de belofte in dat een stoutmoedige, avontuurlijke, vrijmoedige kunst een ontmoedigde, machteloze Europese artistieke dialoog nieuw leven in zou kunnen blazen. De bedreiging werd gevormd door het feit dat die dialoog zou kunnen worden overheerst door Amerika. En Amerikaanse kunst beheerste inderdaad jarenlang het culturele vertoog.

Aan het einde van de jaren zeventig begon de Amerikaanse culturele hegemonie te tanen. Internationale artistieke/politieke bewegingen als Fluxus, happenings, destructivisme en de situationistische Internationale, ontstaan in de late jaren vijftig en vroege jaren zestig, leidden tot de geleidelijke ontmanteling van nationalistische stijlbegrippen. Ideeën als dat van de "trans-avantgarde", geformuleerd door de Italiaanse kunsthistoricus Achille Bonito Oliva, weerspiegelden het failliet van het concept van één lineaire kunstontwikkeling waarin de ene avantgarde — Europees of Amerikaans — de voorgaande omverwerpt en vervangt. De kunst van beide continenten werd nu geacht op voet van gelijkheid te verkeren. "De trans-avantgarde kan niet prat gaan op het voorrecht van een directe afstamming," schreef Oliva. "Haar familieconnecties vormen een brede waaier van precedenten met een uiteenlopende afstamming en herkomst…"[2]

Nu we het einde van de eeuw naderen lijkt op het gebied van de beeldende kunst een even chaotische toestand te heersen. Alle bestaande kunsthistorische -ismen lijken te zijn uitgeput, en het is maar de vraag of er nog een nieuw -isme zou kunnen, laat staan zou moeten bestaan. Een definitieve doctrine, een -isme,

druist in tegen de pluralistische tendens van onze tijd. Ook al is de deconstructie dood, zoals onlangs is verkondigd, toch leeft ze voort in haar nalatenschap, het wantrouwen jegens eenvoudige en enkelvoudige theorieën. De kunst lijkt nu "stemmingen" en "fasen" in plaats van duidelijke stromingen te hebben. Deze stemmingen vormen niet alleen een echo die over de Atlantische Oceaan, maar over de hele aardbol heen en weer kaatst. We bevinden ons nu in een multidisciplinaire, multimediale, multiculturele en, meer en meer, een multinationale kunstwereld. Deze hergroepering binnen de beeldende kunst heeft tot een herschikking van de internationale culturele pikorde geleid. De Amerikaanse kunst wordt niet langer geacht de bedreiging voor de Europese cultuur te zijn die ze in de jaren vijftig was. We zijn beland in een unieke, en wellicht betrekkelijk korte periode van intercultureel evenwicht, waarin geen enkele artistieke cultuur uitgesproken dominant is. De Europese directeuren die aan deze reeks meewerken bevinden zich in een vooruitgeschoven positie die hen in staat stelt zich, nagenoeg ongehinderd door vooroordelen, een beeld te vormen van een eeuw Amerikaanse kunst. Vanuit deze gunstige positie kunnen ze scholen, stijlen en kunstenaars die eerder als onbelangrijk werden beschouwd opnieuw bezien.

Bovendien zijn Europese museummensen tegenwoordig genegen om vooroorlogse Amerikaanse kunstenaars niet uitsluitend als navolgers te beschouwen, maar als kunstenaars die iets unieks te bieden hebben, iets dat niet noodzakelijkerwijze Europees van oorsprong is. Kunstenaars behorend tot de Ashcan School van rond de eeuwwisseling bijvoorbeeld werden als oninteressant afgedaan en zijn zelfs nu nog vrijwel onbekend in Europa. Toch speelt werk van deze kunstenaars een grote rol in deze tentoonstelling. Vroeger werden modernistische kunstenaars uit de kring rond Stieglitz — Marsden Hartley, Arthur G. Dove, John Marin en Georgia O'Keeffe, van wie velen enige tijd in Europa woonden — beschouwd als ondergeschikt aan de belangrijke kunstenaars van de Europese avantgarde. Tegenwoordig begint voor deze kunstenaars in Europa een publiek te ontstaan — en niet altijd vanwege hun traditioneel bekende werk. Zo zijn de Duitse militaire schilderijen van Marsden Hartley bijvoorbeeld lang beschouwd als zijn meesterwerken. Maar vormen juist, zoals Rudi Fuchs in zijn opstel schrijft, wellicht Hartley's latere landschappen uit New Mexico, Maine en Nova Scotia, werken die niet door het Europese modernisme zijn beïnvloed, Hartley's meest kenmerkende en oorspronkelijke scheppingen?

De huidige periode van cultureel evenwicht biedt ook nieuwe mogelijkheden voor het soort transatlantische samenwerking waartoe de reeks "Views from Abroad" een aanzet wil zijn. De directeuren werd gevraagd een tentoonstelling samen te stellen uit werken die zich in het Whitney Museum en in hun eigen instelling bevinden, en ze konden elk denkbaar aspect van de twintigste-eeuwse Amerikaanse kunst erin betrekken. De opzet was niet om tot alomvattende of

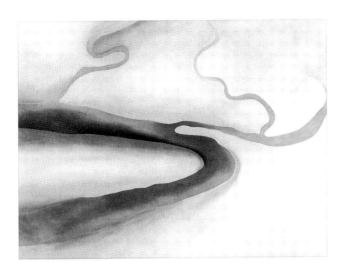

Georgia O'Keeffe
**It Was Blue
and Green,** 1960

definitieve uitspraken over Europese ideeën ten aanzien van Amerikaanse kunst
te komen, maar eerder een compendium van persoonlijke gezichtspunten
samen te stellen en enig inzicht te geven in de individuele sensibiliteiten van
enige directeuren die de Amerikaanse kunst langdurig hebben gevolgd.

Elke tentoonstelling opent in Ney York en wordt vervolgens in het eigen
museum van de betreffende directeur getoond. Al jarenlang wisselen
Amerikaanse en Europese musea reizende tentoonstellingen uit. Niet zo
gebruikelijk is echter dat een directeur de onbekende rijkdommen van
de verzameling van een ander museum ontdekt en een tentoonstelling maakt
die specifiek voor het publiek van dat museum is bedoeld. De directeur
neemt in deze situatie veel risico: als buitenstaander naar de kunst van een
andere cultuur kijken om die vervolgens aan die cultuur presenteren is een
speculatieve en gedurfde onderneming.

Deze tentoonstellingen kunnen ons een frisse kijke geven op de Ameri-
kaanse kunst omdat ze ons helpen onszelf te zien zoals anderen ons zien. Wij
Amerikanen beschouwen het als vanzelfsprekend dat bepaalde kunstenaars
of stromingen belangrijker zijn dan anderen. Bovendien zijn we geneigd
Amerikaanse kunst anders te interpreteren dan waarnemers van buitenaf. Zo
beschouwt Rudi Fuchs bijvoorbeeld de zuiver geometrische vormen van
Donald Judds sculptuur in idealistische termen, terwijl de kunstenaar zelf, op
een letterlijker en typisch Amerikaanse manier, zijn werk eerder zag als de
voorstelling van het werkelijke dan van het ideaal. Het afstandelijke perspectief
van deze Europese tentoonstellingsmakers is een geschenk dat ons ten goede
kan komen. Zelfs als hun beeld van Amerikaanse kunst niet sterk verschilt van
ons eigen, blijkt het toch steeds voldoende anders om een verschil in waar-
neming te onthullen dat ons dwingt onze voorgevormde opvattingen van kunst
en kunstgeschiedenis opnieuw te bezien.

Dit verschil in waarneming doet denken aan wat door Amerikaanse kunste-
naars werd ervaren als ze na een langdurig verblijf in het buitenland in Amerika
terugkeerden. Generaties lang zijn Amerikaanse kunstenaars naar Europa
getogen om kunstwerken in de grote musea te zien en om in contact te komen

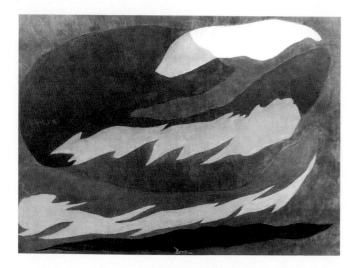

Arthur G. Dove
Land and
Seascape, 1942

met avantgardistische kunst en avantgarde-kunstenaars. Maar hun contact met de Europese cultuur veroorzaakte een verschuiving in hun waarneming van Amerika. Bij thuiskomst bleek de acclimatisering vaak een pijnlijk en langdurig proces, maar leidde uiteindelijk ook vaak tot nieuwe bezieling. Zoals Charles Sheeler in 1909 over zijn terugkeer uit Europa schreef: "Tussen verleden en toekomst is een onuitwisbare streep getrokken. Ik had een volstrekt nieuw idee van wat een schilderij is, maar er zouden een paar jaar verlopen voor bij mij eigen schilderijen konden doorbreken waaruit een nieuwe gemoedsrust sprak en een spoor van nieuw inzicht bleek."[3] Of, zoals Edward Hopper in dezelfde tijd over zijn verblijf in Frankrijk schreef: "Het leek hier afschuwelijk primitief en rauw toen ik terugkwam. Het duurde tien jaar voor ik over Europa heen was."[4] Maar toen hij Europa had verwerkt, ontwikkelde hij een stijl die hem inmiddels wereldberoemd heeft gemaakt. Op een zelfde, zij het minder dramatische wijze kan vandaag de dag het zien van Amerikaanse kunst door de ogen van een Europeaan aanvankelijk onhutsend, maar in laatste instantie verrijkend zijn.

Toen Rudi Fuchs voor het eerst naar het Whitney Museum kwam om de vaste collectie te bekijken, vroeg ik hem of er iets geschreven was dat zijn recente denken over kunst had beïnvloed. Aan het eind van zijn bezoek verdween hij haastig en nogal geheimzinnig in een naburige boekwinkel en kwam eruit tevoorschijn met een exemplaar van de essays van de dichter Seamus Heaney, *The Government of the Tongue*.[5] Zonder commentaar overhandigde hij me het boek, op een korte opdracht na die luidde: "De sensibiliteit in kaart brengen". Toen ik later dit krachtige en complex opgezette boekje las, in een poging de geheimen van Fuchs' "sensibiliteit" te ontsluieren, ontdekte ik tal van passages die niet alleen van toepassing leken op wat, naar mijn idee, Fuchs moest bezighouden, maar tevens golden voor de *raison d'être* van de reeks als geheel. Ik werd vooral getroffen door Heaney's essay "The Impact of Translation". In een passage bespreekt Heaney hoe de Britse dichter Christopher Reid een boek publiceerde dat "was gescheven met de stem van een apocriefe Oosteuropese dichter". Deze literaire techniek leidt tot "een modus waarin vervreemding een

rol speelt, een goochelproces met beelden waardoor het ene wordt gezien in termen van iets anders."[6] Het is juist dit vervreemdingsproces dat "Views from Abroad" wil bevorderen. Kijkers moeten dus niet verbaasd zijn in deze tentoonstellingen kunstenaars die ze niet kennen, ongebruikelijke combinaties van objecten, anachronistische opstellingen van de werken en weinig traditionele ordeningsconcepten tegen te komen.

De wetenschappelijke discipline van de kunstgeschiedenis levert een kader waarbinnen kunst geanalyseerd, geordend en met betekenis geladen dient te worden — een taak die nog steeds van groot belang is. Maar in de bijziende, narcissistische manier waarop we de kunst van onze tijd bekijken en erover theoretiseren, en in onze pogingen relaties tussen kunst en kunstenaars te kategoriseren en te bepalen, verliezen we soms het zicht op waar het werkelijk om gaat. Wellicht is een van de belangrijkste dingen die ons te doen staan deze relaties bij tijd en wijle op onverwachte en onconventionele wijzen hergroeperen. Zoals Fuchs opmerkte is "de grote rol van onze musea … alles vergelijkbaar te maken … als een jongleur moeten we de ballen in de lucht houden. Als iets minder in de mode raakt, moeten wij het in elk geval in leven houden."[7] Dat betekent niet dat in "Views from Abroad" geen samenhangende visie is te ontdekken. Maar het vervreemdende ongemakkelijke gevoel dat de tentoonstellingen teweeg kunnen brengen is belangrijker dan de gemakkelijke bevestiging die ze kunnen leveren. In zijn bespreking van Reids "vertaling" schrijft Heaney een zin die even goed op deze reeks tentoonstellingen zou kunnen slaan: "Het doet me denken aan Stephen Dedalus' raadselachtige verklaring dat de kortste weg naar Tara via Holyhead liep, hetgeen impliceert dat vertrek uit Ierland en het bekijken van het land van buitenaf de meest zekere weg is om door te dringen tot de kern van de Ierse ervaring."[8]

De lezing van Seamus Heaney's essays gaf me ook enig inzicht in Fuchs' sensibiliteit als tentoonstellingsmaker. In een van onze eerste gesprekken noemde Fuchs zichzelf een traditionalist. Op zijn kenmerkend lakonieke wijze gaf hij hier geen verdere uitleg aan. Maar hij leek zich zorgen te maken over de beperkingen die "politiek correcte" kunstopvattingen opleggen. Ook meent hij dat kunst een traditioneel domein heeft dat zich onderscheidt van dat van niet-artistieke disciplines. Voor hem wordt de lijn van de kunstgeschiedenis gevormd en hervormd door directe of indirecte verwijzingen naar eerdere kunst. Hij accepteert dat aan de artistieke productie door sociale en economische factoren altijd grenzen zijn gesteld en gesteld zullen worden. Maar het is ook duidelijk dat hij zichzelf niet als conservatief of reactionair beschouwt.

Volgens mij kan Fuchs' visie in zekere zin *een* Europese sensibiliteit worden genoemd. In Amerika is de algemene opinie dat eigentijdse kunst iconoclastisch dient te zijn, alle conventies moet doorbreken en de grondslag van het maken van kunst zelf opnieuw moet definiëren. Deze extreme doelstelling weerspiegelt het zogenaamde Amerikaanse idealisme, de sensibiliteit die geen

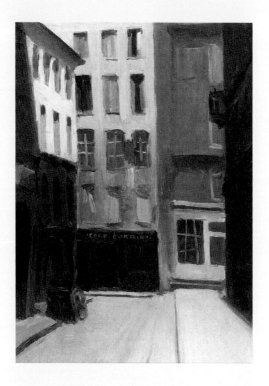

Edward Hopper
Paris Street, 1906

grenzen erkent. Europese kunstenaars (en mijns inziens ook tentoonstellings-makers) hebben meer aan hun hoofd, zoals Fuchs in zijn inleiding opmerkt. Zij kunnen zich nauwelijks voorstellen dat het gewicht van de kunstgeschiedenis niet op hen zou drukken. "Alleen het nieuwe willen," schreef Fuchs enkele jaren geleden, "is zielig".[9]

Ondanks het feit dat Fuchs traditionele kunsthistorische grenzen aanvaardt, heeft hij bepaalde idealistische opvattingen over de macht van de kunst en de subversieve rol van de kunstenaar. Hij is in hoge mate bezig met het begrip schoonheid: de directe, onmiddellijke en intuïtieve uitwerking die een kunst-werk heeft op de kijker. Toch is het niet schoonheid omwille van de schoon-heid die hij op prijs stelt. Fuchs meent dat kunst, zelfs binnen het beperkte domein van de kunstgeschiedenis en de esthetiek, de mogelijkheid heeft para-digmata op te blazen en nieuwe te creëren die niet minder belangwekkend zijn omdat ze binnen het domein van de kunsthistorische traditie blijven. Bovendien, zo schreef hij in 1982: "zoekt de kunstenaar een gevaarlijk avontuur, maar zijn weg ligt binnen de cultuur die hem heeft voortgebracht".[10]

Voor Fuchs is het onstuimige scheppingsproces een bevrijdende, zelfs poli-tieke daad die in de Amerikaanse kunst sterk op de voorgrond treedt. "Schilderen is op zich een sociale handeling," zoals Stuart Davis ooit zei.[11] In Fuchs' manier van denken komt kunst voort uit een welvaartssituatie en de bijbehorende luxe van vrije tijd. Macht ontleent kunst aan de strijd tegen de omstandigheden die haar hebben voortgebracht. In het streven van de kunstenaar zich los te rukken van de culturele en artistieke normen, krijgt het kunstwerk, bewust of niet, een politieke functie. Ongetwijfeld zou Fuchs instemmen met Heaney die schreef: "De tong, die op het sociale vlak zo lang werd geregeerd door overwegingen

van takt en trouw, door keurige gehoorzaamheid aan de oorsprong binnen minderheid of meerderheid, die tong wordt plotseling niet langer geregeerd. Hij krijgt toegang tot het domein van de ongebreideldheid en dat behoeft, hoewel niet praktisch doeltreffend, niet noodzakelijkerwijze zonder uitwerking te zijn."[12]

Wat Fuchs revolutionair aan kunst acht is die ongebreidelde staat ervan, dat wil zeggen, haar vermogen om te bestaan buiten de beperkende eisen die stijl, chronologie, theorie en misschien zelfs cultuur opleggen. Hij lijkt van mening dat een kunstwerk een eigen intrinsieke betekenis en waarde heeft die buiten de traditionele esthetiek, buiten de natuur en buiten de geschiedenis liggen. Behorend tot een generatie die is opgegroeid met het modernisme van Greenberg, lijkt Fuchs een terugkeer naar een universele, formalistische taal van de kunst te voorzien. Maar zijn positie is op het moment meer die van de neomodernist. Hÿ wil graag etiketten en hiërarchieën verwijderen die onnodige barrières opwerpen bij de kunstbeleving. Kunst is geen universele taal, maar een taal met verschillende dialecten; elk dialect is uniek voor het werk van een kunstenaar, maar gerelateerd aan zijn tijd en zijn cultuur. Fuchs is duidelijk een aanhanger van het Verlichtingsgeloof in de individuele sensibiliteit — van de kunstenaar, van de kijker en van zichzelf. "Ten slotte is de kunstenaar een van de laatste beoefenaars van een duidelijke individualiteit. De individuele geest is zijn/haar werktuig *en* materiaal."[13]

Noten

1 Zie voor een beschrijving van Amerikaanse kunst in Europa in deze periode Serge Guilbaut, *How New York Stole the Idea of Modern Art: Abstract Expressionism, Freedom, and the Cold War*, The University of Chicago Press, Chicago en Londen 1983.

2 Achille Bonito Oliva, *Trans-Avantgarde International*, Giancarlo Politi Editore, Milaan 1982, blz. 8.

3 Geciteerd in Constance Rourke, *Charles Sheeler: Artist in the American Tradition*, Harcourt, Brace and Company, New York 1938, blz. 27–28.

4 Geciteerd in Brian O'Doherty, *American Masters: The Voice and the Myth in Modern Art*, E.P. Dutton, New York 1974, blz. 15.

5 Seamus Heaney, *The Government of the Tongue: Selected Prose 1978–1987*, Farrar, Straus and Giroux, New York 1988

6 *Ibid*., blz. xxii.

7 Tenzij anders vermeld zijn alle citaten van Rudi Fuchs en verklaringen omtrent zijn opvattingen ontleend aan het geschreven verslag van een interview met David Ross, 31 januari 1995.

8 Heaney, *The Government of the Tongue*, blz. 40.

9 Rudi H. Fuchs, inleiding bij *Documenta 7*, tentoonstellingskatalogus, Kassel 1982, I, blz. xv.

10 *Ibid*.

11 Geciteerd in O'Doherty, *American Masters*, blz. 47.

12 Heaney, *The Government of the Tongue*, blz. xxii.

13 Fuchs, *Documenta 7*, blz xv.

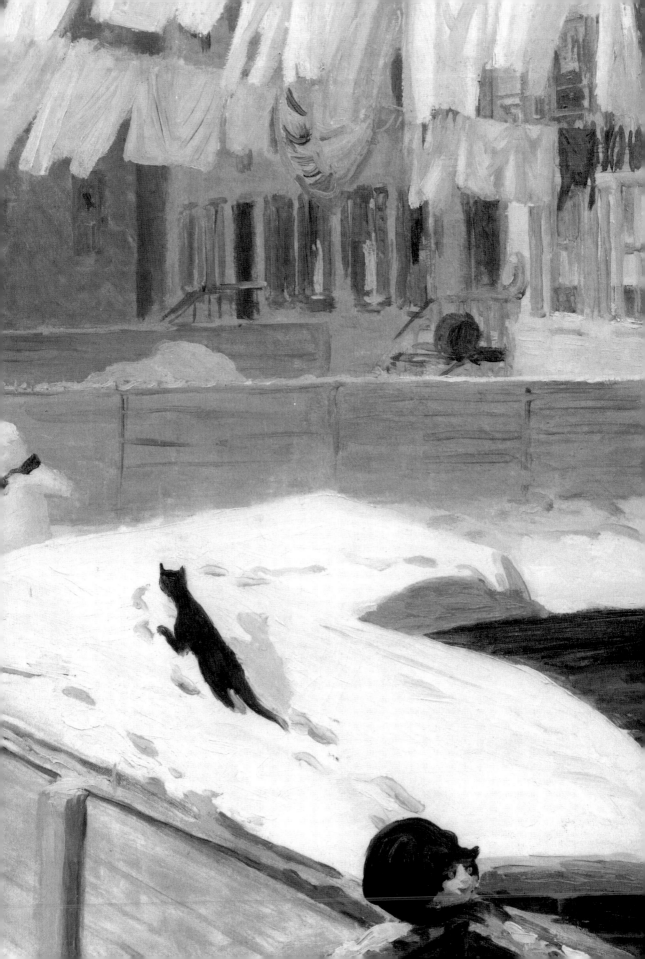

Realiteit of ideaal:
overpeinzingen bij de kat van John Sloan
Rudi Fuchs

Het mirakel van Amerika begon, in mijn ogen, met de Onafhankelijkheidsverklaring. Jaren nadat Thomas Jefferson de eerste versie schreef, karakteriseerde hij de verklaring als "een uiting van het Amerikaanse karakter". De stichters, tenminste sommigen, kwamen intellectueel gezien voort uit de Europese Verlichting en hun progressieve ideeën waren in de morele en politieke filosofie van die tijd gangbaar. Deze ideeën werden samengevat in een schitterende, krachtige tekst waaruit veel overtuiging sprak en die diplomatiek doeltreffend was. Hoewel voldoende verheven van toon werd de Verklaring opgesteld en getekend met een dringend en praktisch doel voor ogen: om een revolutie te rechtvaardigen, niets meer of minder, en de morele grondbeginselen van een nieuwe onafhankelijke Unie te definiëren.

Deze overwegingen kwamen bij me op na een gesprek met Donald Judd een paar jaren geleden in Marfa, Texas. Iedere keer, als ik daar vanuit het kleinschalige, knusse Nederland (waar alleen de zee oneindig uitgestrekt is) kom, boezemt het onmetelijke landschap, de hoge hemel, me ontzag in. Judd's overtuiging maakte diepe indruk op me: hoe hij gebouw na gebouw renoveerde, kunst maakte en installeerde, meubels maakte, een ranch in de woestijn aan de Rio Grande deed herleven, stilzwijgend rekening hield met het milieu en zich niet in verwarring liet brengen door de enorme omvang van de onderneming. De hele nederzetting was van zo´n soberheid dat iemand haar zelfs "meedogenloos" noemde. Ik, met mijn Europese achtergrond, moest denken aan een cistercienzer monnik die voor de kunst een sober klooster bouwde; het geheel leek, als het geloof, in hoge mate utopisch. Vaak vertelde ik deze reactie aan Judd, maar hij grinnikte dan alleen maar en kneep zijn ogen dicht tegen het zonlicht, net als Clint Eastwood. Toen hoorde ik hem een vraag beantwoorden van een Europese televisieverslaggever. "Kijk, Rudi denkt dat het een utopie is, maar voor mij, voor mij is het gewoon werkelijkheid."

Wat indruk op mij maakt is dat de stichters de Onafhankelijkheidsverklaring op precies dezelfde wijze in praktijk brachten. Daar stonden ze, in Philadelphia, tegenover het machtigste rijk ter wereld, Engeland. Ze aarzelden geen moment de zaak aan te pakken en lieten zich niet uit het veld slaan door de enorme schaal van het geheel; na de oorlog wachtte hun nog de taak een staat te bouwen op een uitgestrekt continent waarvan grote delen nog niet in kaart waren gebracht. Meer dan uit de statige tekst van de Verklaring zelf, blijkt uit die ondernemingslust en dat pragmatisme, vanuit mijn Europese perspectief

John Sloan
Backyards, Greenwich
Village, 1914 (detail)

bezien, de "uiting van het Amerikaanse karakter." Als constitutionele eenheid dienden de nieuwe Verenigde Staten een alternatief te vormen voor de Europese regeringsvormen, waarin de gewone man en de normale burger ernstig teleurgesteld waren. Er valt natuurlijk te discussiëren over de vraag of alle goede bedoelingen die de Onafhankelijkheidsverklaring in zich verenigt, zijn waargemaakt — of alle goede bedoelingen in elke inaugurele rede sinds de eerste van George Washington in 1789.

Het was Donald Judd die mij een exemplaar van de geschriften van Jefferson gaf; en hij was het die, toen we het over Jefferson hadden, met kenmerkend cynisme stelde dat het sindsdien met het politieke denken en de politieke praktijk in Amerika bergafwaarts is gegaan. Desalniettemin kunnen we wellicht zeggen dat het Amerikaanse pragmatisme op de een of andere manier op het rechte spoor wordt gehouden door bepaalde ideeën, overtuigingen, voorschriften en regels, en door de Grondwet. Daarnaast staat het pragmatisme wantrouwend tegenover te veel metafysica. Werkelijkheidszin levert meer op. "Voor mij is het gewoon werkelijkheid," zei Judd. Maar de overtuiging om dit geloof staande te houden in de werkelijke wereld moet op de een of andere manier op diepgewortelde principes zijn gebaseerd; anders zou het zich vastklampen aan de werkelijkheid en aan het uitvoeren en voltooien van een gegeven taak immers alleen maar tot wanhoop leiden. Misschien was dat ook zo, ten dele althans, toen de pioniers naar het grote Wilde Westen trokken: zij waren ervan overtuigd dat wat voor hen lag niet slechter kon zijn dan wat achter hen lag en waarheen ze nooit terug wilden keren — pogroms in Polen of Rusland, hongersnood in Ierland.

Was er eigenlijk wel een weg terug toen de revolutie, in Lexington en Concord, bijna ongemerkt op gang kwam, en na Bunker Hill?

Bij het lezen van de geschiedenis van Amerika (of bij het kijken naar Amerikaanse kunst), ben ik in het bijzonder onder de indruk van de grote vastberadenheid die de kern van het Amerikaans pragmatisme vormt, het onverzettelijke besef dat de werkelijkheid onder ogen gezien moet worden en praktisch en efficiënt dient te worden aangepakt. De heldere doelstellingen die we uit de tekst van de Onafhankelijkheidsverklaring kunnen opmaken, leefden waarschijnlijk al in het denken van de mensen. Natuurlijk ging het in de Onafhankelijkheidsoorlog ook om bezit, vrije handel en geld, maar niettemin was er een verheven en tegelijk praktisch realisme. En toen de Unie, in de Burgeroorlog, bijna in tweeën brak, kan niet alleen om geld en macht zo verschrikkelijk gevochten zijn. Aan beide kanten leefde een aan fanatisme grenzend geloof, gevoed door diepgewortelde en met ere hooggehouden overtuigingen. Ik bedoel daarmee niet dat in Amerika ideeën soms fanatiek worden aangehangen, maar wel dat de tendens bestaat — ook in de kunst — om een idee tot de uiterste grens of tot zijn laatste ondeelbare vorm door te voeren. Misschien is het pragmatisch dat te doen; het is echter in geen enkele onderneming pragmatisch of efficiënt halverwege vast te lopen. Neem bijvoorbeeld de abstracte kunst. In

Frank Stella
Die Fahne Hoch,
1959

Europa bleef bijna alle abstracte kunst na de tweede wereldoorlog verband
houden met de esthetiek van een eerdere stijl. Op die wijze houden de raad-
selachtige visuele effecten van kleur en vorm in Op Art, of die nu gemaakt is
door Victor Vasarely of Bridget Riley, esthetisch gezien verband met het
kubisme en het late geometrische werk van Kandinsky. Maar in Amerika is het
Frank Stella die in zijn Black Stripe-schilderijen simpele ritmische abstractie
zo ver doorvoert naar een nieuwe grens, dat die radicale eenvoud een eigen,
nieuw mysterie wordt en dus allesbehalve eenvoudig is. Nu kan worden betoogd,
zoals wel is gedaan, dat Stella werd beïnvloed door de grote ritmische schilde-
rijen van Pollock of door de onstuimige zwart-wit schilderijen van Franz Kline.
Mijns inziens is dat niet waar het om draait. Want de hele nieuwe generatie
had in feite veel te danken aan de abstracte expressionisten, die de Amerikaanse
kunst losrukten van haar afhankelijkheid van de Europese traditie. Natuurlijk is
veel Europese esthetiek terug te vinden in het abstract expressionisme, net
zoals de ideeën in de Onafhankelijkheidsverklaring uit de Europese Verlichting
voortkwamen. Maar juist door de Verklaring werden deze louter filosofische
ideeën tot praktijk en werd hun daarmee nieuw leven ingeblazen; op dezelfde
manier baanden Pollock en de anderen de weg naar een nieuwe, praktische en
radicale kunst. De generaties na Pollock volgden de géést van zijn kunst en niet,
uit sentiment, zijn stijl. Hetzelfde proces valt keer op keer waar te nemen bij
naoorlogse Amerikaanse kunstenaars. Carl Andre bewondert de beeldhouw-
werken van Donatello en Brancusi evenzeer als ieder ander, maar die bewon-
dering belette hem geen moment zijn eigen, volstrekt andere sculptuur te maken.
De gebruikelijke verklaring is dat Europese kunstenaars de geschiedenis met
zich meedragen die hun cultuur en artistieke idioom heeft gevormd, en dat
Amerikanen in de hedendaagse werkelijkheid leven. Dit is een moeilijke kwestie.

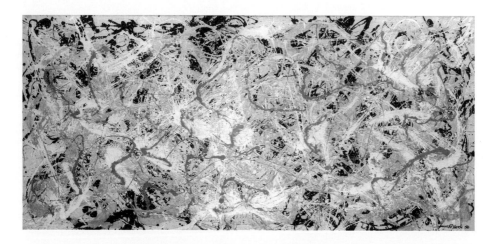

Jackson Pollock
Number 27, 1950

Misschien is het waar dat de geschiedenis een sterk en hardnekkig, soms traag leven heeft in de Europese geest. Sol LeWitt merkte eens schertsend op dat Jannis Kounellis altijd "een hoop moet tobben voor hij iets kan maken."

Dat is het, de druk van de geschiedenis op het maken van kunst. Je kunt niet zeggen dat de Verenigde Staten geen geschiedenis hebben; maar is het mogelijk dat de relatie tussen de mensen en de geschiedenis daar anders is?

Dat natie en cultuur nieuw zijn is mogelijk een belangrijk aspect van de Amerikaanse beleving. In de prachtige roman *Lonesome Dove* van Larry MacMurtry rijden een oudere man en een jongen het uitgestrekte, woeste Montana binnen. Op een heuveltop zien ze een paar Indiaanse ruiters tevoorschijn komen en weer verdwijnen. Gus, de oudere man, zegt tegen de jongen dat hij niet moet vergeten dat het land voor de Indianen oud is, maar voor ons nieuw. Dat dingen niet oud maar nieuw zijn en nog altijd veranderen, is een algemeen gevoel in Amerika. Het bestond bij de geboorte van de natie, toen de Onaf-hankelijkheidsverklaring impliciet bepleitte dat de Verenigde Staten de oude, mislukte Europese orde achter zich zouden laten om iets nieuws te creëren.

Bestaat er dan een typisch Amerikaanse kunst? Er is een museum voor; en toen ik de opdracht aanvaardde om deze tentoonstelling te maken, hadden mijn collega's van het Whitney Museum in gedachten dat ik, de Europese buiten-staander, een poging zou ondernemen te laten zien hoe ik de Amerikaanse kunst zag en hoe ik haar Amerikaanse identiteit definieerde. Ik begon er met een zekere angst aan. In Europa ben ik opgegroeid in een tijd dat Amerikaanse kunst ons bijna ging *bedelven*. In 1958 stelde het Stedelijk Museum in Amster-dam het werk van Jackson Pollock tentoon; daarna zagen we de expositie van nieuwe Amerikaanse kunst (Pollock, Newman, Rothko, de Kooning en anderen) die door Europa reisde. Amerikaanse kunst veroverde Europa stormender-hand. Een Amerikaanse vriend op de Leidse Universiteit gaf me, een jaar of twee, drie na publicatie in 1961, de essaybundel *Art and Culture* van Clement Greenberg. Dit buitengewone boek veranderde mijn leven (ik schreef op dat moment kunstkritieken voor kranten) en stelde alles scherp. Ik ontdekte dat kunstkritiek niet stijf hoefde te staan van esthetische mystiek of metafysisch en

intellectueel geëmmer, maar heerlijk helder kon zijn en zelfs praktisch. In plaats van naar obscure beweegredenen te zoeken, kon zij werkelijk (in de woorden van de Ierse dichter Seamus Heaney) "geloof aan wonderen hechten," waarbij de wonderen de schilderijen zijn waarvan Greenberg, gezegend zij zijn naam, ons leerde ze gewoon te nemen zoals ze waren.

De aanwezigheid en invloed van Amerikaanse kunst, in ieder geval in Nederland, was ongelooflijk ingrijpend.

Amerikanen realiseren zich dit misschien niet, maar verschillende kunstenaars die min of meer van mijn generatie zijn zoals Donald Judd, Carl Andre, Sol LeWitt, Dan Flavin, Robert Ryman, Lawrence Weiner, James Lee Byars en anderen, hebben me verteld dat ze eerst "naam" hebben gemaakt in Europa, en in het bijzonder in Nederland, terwijl de bekendheid van een aantal kunstenaars—bijvoorbeeld van Robert Barry—nog steeds zo Europees is dat hun werk zelfs nog niet tot het Whitney Museum is doorgedrongen. Tegen de tijd dat we de hierbovengenoemde minimalisten leerden kennen, stonden de meesters van de visueel aantrekkelijker en toegankelijker Pop Art, al diep in het Europese esthetische geheugen gegrift. Geleidelijk begonnen we Amerikaanse kunst te beschouwen als de toetssteen van *alle* kunst. Als het erop aankwam een kritisch oordeel over hedendaagse Europese kunst te formuleren, leverden kunstenaars die dicht bij het Amerikaanse pragmatisme leken te staan—Jan Dibbets, Daniel Buren, Richard Long of Gerhard Richter—geen problemen op.

Maar in de loop van de jaren zeventig kwam er een aantal kunstenaars op wier werk zo weinig overeenkomst vertoonde met het Amerikaanse paradigma dat het moeilijk als belangrijke kunst kon worden aanvaard—Georg Baselitz en Markus Lüpertz in Duitsland, Arnulf Rainer in Oostenrijk, Jannis Kounellis in Italië, Per Kirkeby in Denemarken, om maar een paar te noemen. Uiteindelijk realiseerden we ons dat deze kunstenaars al lange tijd op hoog niveau aan het werk waren (Rainer sinds het begin van de jaren vijftig). Hoewel hun werk aanvankelijk verwarrend was doordat nauwelijks enige verwantschap met Amerikaanse kunst viel te bespeuren, werd de kwaliteit ervan steeds duidelijker en

Jan Dibbets

Perspectiefcorrectie—

mijn atelier II, 1968

onweerstaanbaarder. Het viel niet meer te negeren. En dat simpele feit leidde ertoe dat we beseften dat Amerikaanse kunst, die pragmatisch naar de grenzen van haar gekozen morfologie zocht, ook maar een stijl was, of zelfs alleen maar een ander dialect in de grote verscheidenheid van artistieke uitdrukkingsvormen. Bijna van de ene dag op de andere hoorde ik mijzelf bezig Europese kunst en Europese kunstenaars te *verdedigen* — "die zoveel moeten tobben voor ze iets kunnen maken" — tegen wat wij zagen als de arrogantie van de Amerikaanse stijl.

Dat was mijn geestesgesteldheid toen Adam Weinberg, mijn mede-organisator en begeleider, me door het gebouw voerde waarin het Whitney Museum zijn collectie bewaart. Terwijl we rek na rek schilderijen naliepen, merkte ik dat ik op zoek was naar iets dat de glorieuze modernistische kunst die ons, jaren geleden, zo overweldigd had, *aan het wankelen* zou brengen. De kunst die ons zo overweldigd had dat we onze eigen Europese kunst, vol historische gekweldheid maar toch van een schitterende dynamiek, geleidelijk vergaten. Ik zag Marsden Hartley's *Painting; Number 5*, dat hij in 1914-15 in Europa schilderde en waarin hij motieven als Duitse vlaggen en het IJzeren Kruis gebruikte op een manier die doet denken aan de vroege Fernand Léger. Het schilderij is een vroege ikoon van het Amerikaans modernisme; als zodanig staat het in elk boek over dit onderwerp. "Zijn er andere schilderijen van Hartley in de collectie?" vroeg ik. Bij wijze van antwoord haalde de staf de prachtige, robuuste landschappen tevoorschijn die Hartley aan het eind van de jaren dertig en het begin van de jaren veertig in zijn geboortestreek Maine schilderde. In die periode had Hartley het modernisme (waarvan hij een van de initiatoren was) laten varen om terug te keren naar zijn oorspronkelijke dialect. Hoewel die landschappen prachtig waren, werd er minder aandacht aan besteed; critici beschouwden ze als een terugval in vergelijking met zijn aanvankelijke modernistische stijl. Vreemd genoeg werd dit verontachtzamen bevestigd door een curieuze gebeurtenis in de geschiedenis van de eigen collectie van het Stedelijk Museum.

 In 1961 reisde een kleine expositie van Hartley's schilderijen, georganiseerd door de American Federation of Arts, naar Europa, waar de eerste stop het Stedelijk was. Bij die gelegenheid schonk Hudson Walker, de kunsthandelaar en opdrachtgever van de schilder, het museum een prachtig landschap uit Maine, *Camden Hills from Baker's Island Penobsest Bay* uit 1938. Ik ontdekte dit vorig jaar in New York, toen Adam Weinberg me de catalogus gaf die Barbara Haskell in 1980 voor de Hartley-retrospective in het Whitney Museum maakte; toen ik dat boek doorbladerde, zag ik dat het schilderij, in kleur gereproduceerd, aan de collectie van Stedelijk werd toegeschreven. Terug in Amsterdam vroeg ik conservatoren of ze het schilderij kenden. Slechts een van hen, die lang bij het museum werkzaam is, bleek het te kennen, maar had het de laatste tijd niet gezien. Hoewel de archieven van het Stedelijk in orde zijn, bestaat er geen complete gepubliceerde catalogus van de collectie. In 1970 verscheen een be-

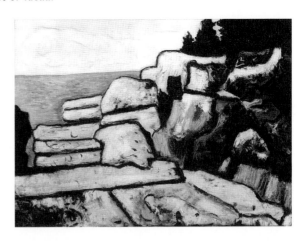

Marsden Hartley
Granite by the Sea,
1937

knopte catalogus, die vermoedelijk een bloemlezing is van de werken die in die tijd belangrijk werden geacht en regelmatig in selectieve tentoonstellingen van de collectie voorkwamen. Het schilderij van Hartley was er niet in opgenomen.

Niet alleen is dit een merkwaardige omissie, maar ook een veelzeggende. In de Nederlandse kunstwereld van 1970 waren de grote musea zo bedolven onder Amerikaanse kunst dat, zo herinner ik me, lokale kunstenaars zich door de gevestigde museumorde verwaarloosd voelden. Slechts één soort Amerikaanse kunst kwam aan de orde. In plaats van de Hartley meldde de catalogus uit 1970 trots belangrijke nieuwe aankopen van werk van Newman, de Kooning, Noland, Stella, Louis, Johns, Rauschenberg, Kelly, Lichtenstein, Oldenburg, Serra en Nauman. Met andere woorden, het modernisme werd met open armen ontvangen. Deze esthetische voorliefde werd in later jaren bevestigd toen andere vooraanstaande Amerikaanse kunstenaars (o.a. Ryman, Mangold, Marden, Judd, Andre en Flavin onder anderen) in de collectie van het Stedelijk werden opgenomen. De meeste internationaal gerichte Europese musea verzamelden werken uit hetzelfde esthetische domein. Tijdens een recent bezoek aan Japan ontdekte ik, dat een vroege Roy Lichtenstein daar evenzeer een ikoon is als de *Zonnebloemen* van Van Gogh.

Het Stedelijk was een van de eerste Europese musea die zich met Amerikaanse kunst bezighielden. Het deed dit vanuit een vurig geloof in de radicale kwaliteit van deze kunst. Hoewel we werken van belangrijke Nederlandse en Europese kunstenaars bleven verzamelen, bleef Amerikaanse kunst vele jaren lang de belangrijkste toetssteen: ze was opzienbarend en exemplarisch, en ze was de meest moderne kunst ter wereld. Dat geloofden ook de Amerikanen, en de Europeanen wilden eveneens deel hebben aan het credo dat Amerikaans op de een of andere manier gelijk staat aan modern. In Nederland wilden we dicht bij Nieuw Amsterdam staan, die artistieke hoofdstad aan de overzijde van de Atlantische Oceaan.

Als ik probeer me voor de geest te halen wat in die tijd over Amerikaanse kunst werd gezegd, schieten me woorden als "dynamiek", "energie", "radicalisme" en "zuiverheid" te binnen. Dat waren zeker de kwaliteiten die mij erin aantrokken. Als ik er nu op terugkijk, met behoedzamer blik, zou ik een woord als "zuiverheid" nader definiëren en zeggen dat schilderijen van Lichtenstein of Kelly ook ongewoon "clean" zijn.

Zo'n karakterisering doet niets af aan hun kwaliteit, maar doet ze nog meer verschillen van Europese kunst. De Amerikaanse kunstenaar gaat op pragmatische, zakelijke wijze met een schilderij aan de slag, bijt zich erin vast en voltooit het vervolgens. Het lijkt een helder, rechtlijnig werkprocédé; en het voltooide kunstwerk is zelfverzekerd. In tegenstelling tot Kounellis behoeft de kunstenaar niet lang te tobben en werkt hij met een helder doel voor ogen.

De meeste Amerikaanse kunst heeft een schitterend zuivere afwerking en een vreemde finaliteit die zeer aantrekkelijk is. De haarscherpe formulering van een schilderij van Kelly doet bijvoorbeeld erg denken aan een schilderij van Sheeler. Op zijn manier is ook Kelly een realist die het schilderij controleert met dezelfde aandacht voor het kleinste detail en langzaam de definitieve vorm en kleur ervan bepaalt. Dat is pragmatisme; dat is wat Judd bedoelde toen hij zei dat het voor hem "gewoon de werkelijkheid was." De trotse, energieke verfstreken op een doek van Franz Kline doen me denken aan de botte "snede" in een sculptuur van Carl Andre. Ik weet dat de uitdrukking misschien verschillend is, maar de attitude bij het maken van het werk, de praktische instelling, is nagenoeg de zelfde.

In het prachtige schilderij *Backyards, Greenwich Village*, schilderde John Sloan het milde licht op de sneeuw en de was die te drogen hangt. Het is een teder, impressionistisch schilderij, optimistisch en zorgeloos. Dan ziet hij de zwarte kat en de kat, als een soort *pointe*, brengt het schilderij tot leven: zijn pootafdrukken in de sneeuw geven die sneeuw een prachtige spanning. In zekere zin is dit traditionele kunst, een tafereel dat wordt waargenomen en geregistreerd; maar de eenvoud van de registratie is schitterend, en de eenvoud is het plezier ervan. Dan is er Robert Ryman, die geduldig een doek vult met kleine streken witte verf, als vallende sneeuwvlokken, en het licht registreert zoals Sloan de pootafdrukken van de kat registreerde. Ondanks de duidelijke verschillen in onderwerp en idee is er een opmerkelijke gelijkenis in attitude: een gedeeld idioom, bijna een dialect, en in dat dialect ontdekken we de ware natuur en diepste aard van de kunstenaar. Het is een bijna onderdanige respect voor het feitelijke en het werkelijke — voor dingen die je kunt zien en vastpakken. Stijl wordt hierbij bijna irrelevant, is dan niet veel meer dan de vorm waarin het dialect doorklinkt.

Ook de Europese kunst krioelt van de dialecten. Dat geldt voor alle kunst. Weinig mensen willen daarover praten, en weinig Amerikanen, omdat moderne kunst om de een of andere reden geacht wordt internationaal en universeel te zijn. Dit zijn filosofische ideeën die me steeds minder zeggen. Ze staan te ver af van het feitelijke maken van het schilderij, van het fysieke procédé waarin de schilder kleur op kleur, verfstreek op verfstreek afstemt en langzaam iets opbouwt dat stand houdt, in welke stijl dan ook. Maar de stijl, het idee om een solide en herkenbare stijl te hebben kan het maakproces, dat in het algemeen

Ellsworth Kelly
Atlantic, 1956

dialectisch van aard is, in de weg staan. Mij lijkt dat de Europese kunst, die met de geschiedenis moet klaarkomen, stijl in het algemeen belangrijker acht dan de Amerikaanse. De Europese kunstenaar kan zich zorgen maken over de vraag of een schilderij *goed* is, hetgeen een filosofische overweging is. Dat is de reden dat de Europese kunst, vergeleken met de Amerikaanse zakelijkheid, moeite heeft om tot de uiterste grens, tot dat definitieve eindpunt te geraken. Veel Europese kunst geeft het gevoel dat het schilderij niet helemaal af is; het hangt daar met zichzelf te discussiëren welke kant het uit zal gaan. Toen Europa werd overspoeld door Amerikaanse kunst, vonden veel Europeanen het moeilijk dit onopgeloste aspect van de moderne Europese kunst als een positieve kwaliteit te beschouwen. Zij is echter even avontuurlijk als de Amerikaanse kunst vermetel is. Pas nadat de Europese romance met Amerikaanse kunst begon te tanen (in de tijd van de Vietnamoorlog, toen jonge Europeanen, evenals veel jonge Amerikanen, de VS in een ander licht begonnen te zien), konden we in Europa de losse draden van onze eigen artistieke cultuur oppakken. Na de grootse opening van de Joseph Beuys-tentoonstelling in het Guggenheim Museum in 1979 gingen we met zijn allen naar een café op University Place. Daar klaagde een vooraanstaande Amerikaanse kunstenaar luidruchtig dat het niet juist was dat Beuys eerder een tentoonstelling in het Guggenheim had dan hij. Toen wist ik dat er iets was veranderd en dat we op de een of andere manier weer gelijken zouden zijn.

Ik beëindig mijn pleidooi. Ik heb nu al teveel gezegd. Het fantastische aan het Whitney Museum is dat het alleen Amerikaanse kunst heeft verzameld, en dat het oordeel over wat erin moet en wat erbuiten moet blijven heel ruimhartig is geweest. Tijdens die dag met Adam Weinberg en andere stafleden in de opslagruimte zag ik een collectie die even heterogeen is als elke andere verzameling. Dingen die ik kende en dingen die ik niet kende. Er heerste een heerlijk gebrek aan stilistische consistentie en een heerlijk gevoel voor persoonlijk dialect. Mijn tentoonstelling is niet meer dan een aantal vergelijkingen dat me inviel. Ze drukken mijn overtuiging uit dat het museum uiteindelijk niet bestaat om stijl te verheerlijken, maar om de vergelijkbaarheid tussen verschillende kunstwerken, zowel van beroemde als van bijna vergeten, vast te stellen. Dat is de grote, nobele, democratische traditie van het museum.

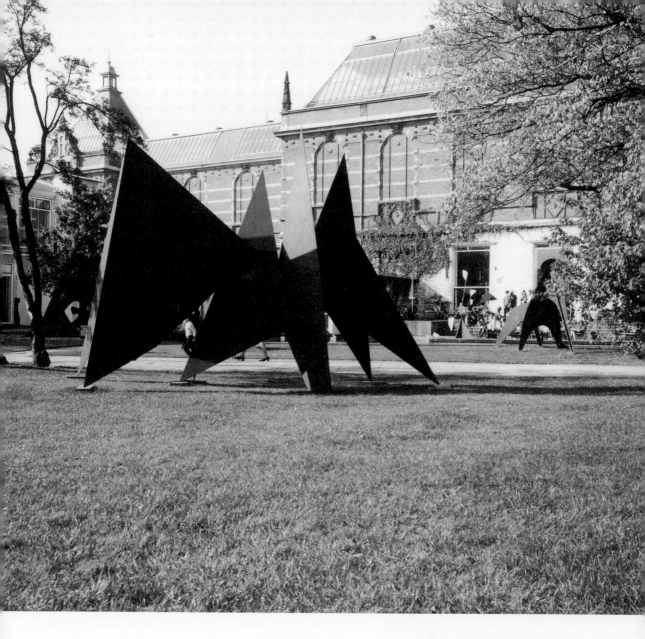

Installatieoverzicht, **Alexander Calder,**
Stedelijk Museum, 6 oktober – 15 november 1950

Naoorlogse Amerikaanse kunst in Nederland
Hayden Herrera

De eerste Nederlander die de kracht van de eigentijdse Amerikaanse kunst onderkende moet Piet Mondriaan zijn geweest, die, toen hij in 1943 de Art of This Century galerie van Peggy Guggenheim bezocht, voor een Jackson Pollock bleef staan en zei: "Van deze man zullen we nog veel horen." Voor de tweede wereldoorlog wisten Europeanen vrijwel niets van Amerikaanse kunst, en het beetje dat ze wisten werd met neerbuigendheid bejegend. Amerikaanse kunst werd óf als het onschuldige product van edele wilden óf als een provinciaalse navolging van Europese stijlen afgedaan. Het verhaal van Europa's toenemende waardering voor Amerikaanse kunst — het tentoonstellen, verwerven en de kritische evaluatie ervan — bestrijkt dertig jaar.

De eerste vermoedens dat kunstenaars aan onze kant van de Atlantische Oceaan bezig waren een onafhankelijke kunst te ontwikkelen kwam waarschijnlijk van Europese kunstenaars die terugkeerden naar Europa na de oorlogsjaren in de Verenigde Staten te hebben doorgebracht. De Franse surrealist André Masson bij voorbeeld was een groot bewonderaar van Pollock en Arshile Gorky. In de tweede helft van de jaren veertig vonden in Europa enkele tentoonstellingen van Amerikanen plaats. Zo waren in 1946 bijvoorbeeld Alexander Calder en Robert Motherwell in Parijs te zien. Het jaar daarop maakte Galerie Maeght een tentoonstelling waarin onder meer William Baziotes, Adolph Gottlieb en Motherwell waren opgenomen. De Franse pers vond hun werk niet oorspronkelijk en "simpliste".

Een andere wijze waarop de Europeanen kennis maakten met naoorlogse Amerikaanse kunst was via de Amerikanen die in Europa een kunstopleiding volgden op grond van de GI-Bill (die in studiebeurzen voorzag). De meesten gingen naar Parijs, dat na de oorlog weer de rol van wereldkunsthoofdstad speelde. Tegen het eind van de jaren veertig vinden de GI-Bill kunstenaars ruimte om hun werk te tonen en critici als Julien Alvard gingen er aandacht aan besteden. In een nummer van *Art d'Aujourd'hui* uit 1951 stelde Alvard zelfs dat Parijs als kunstcentrum had afgedaan en dat "het licht vanaf nu van elders komt".[1]

Onder de Amerikanen in Parijs was Sam Francis de meest doeltreffende pleitbezorger van de Amerikaanse schilderkunst. "Ik kwam Sam Francis in het midden van de jaren vijftig voortdurend tegen in Parijs," herinnerde zich Edy de Wilde, de directeur van het Amsterdamse Stedelijk Museum tussen 1963 en 1985. "Hij was een soort Europese kunstenaar op grote schaal. Francis had het

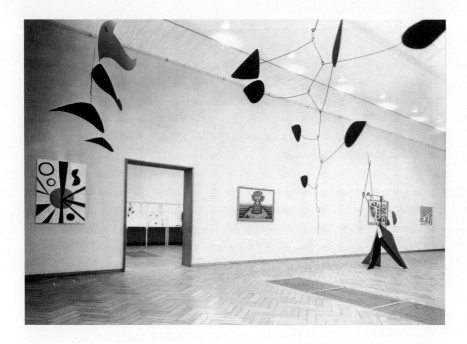

altijd over de Kooning, Kline, Motherwell en Still. In die tijd was Amerikaanse kunst in Europa vrijwel onbekend."[2]

Een Parijse tentoonstelling die bijdroeg aan een grotere bekendheid van Amerikaanse kunst was in 1952 de zeer omstreden expositie "Jackson Pollock 1945–1951" in Studio Paul Facchetti. Mevrouw Facchetti herinnerde zich dat vooral kunstenaars geïntrigeerd waren — onder degenen die het gastenboek tekenden waren Miró, Soulages, Tal Coat, Degotteux en — uit Nederland — Karel Appel, wiens expressionisme parallel liep met het Amerikaanse abstracte expressionisme en wiens voorbeeld de naoorlogse Amerikaanse schilderkunst voor de Nederlanders toegankelijker maakte.[3]

Intussen was het abstracte expressionisme ook opvallend aanwezig op de eerste twee naoorlogse Biennales in Venetië. In 1948 werd de verzameling van Peggy Guggenheim, die werken van Arshile Gorky, Willem de Kooning, Mark Rothko en vele Pollocks omvatte, in een eigen paviljoen tentoongesteld. Op de Biennale van 1950 werd haar Pollock-verzameling in het Museo Correr getoond. Haar vriend Willem Sandberg, de directeur van het Stedelijk vóór de Wilde, hielp haar toen dure invoerrechten voor haar collectie te vermijden- door te regelen dat deze in 1951 in het Stedelijk, in het Paleis voor Schone Kunsten in Brussel en in het Kunsthaus in Zürich werd tentoongesteld. (De waarde van de verzameling werd, als zij eenmaal het land uit was, bij terug- keer naar Italië lager getaxeerd.) Uit waardering voor zijn vriendschap gaf Guggenheim Sandberg twee Pollocks, *The Water Bull* (1946) en *Reflections of the Big Dipper* (1947), de eerste abstracte Amerikaanse schilderijen die een Europees museum verwierf.

Toen eenmaal onderkend werd dat de Europeanen nieuwsgierig waren naar het soort kunst dat in de Verenigde Staten ontstond en de overtuiging groeide dat kunst als werktuig voor culturele diplomatie zou kunnen fungeren, richtte

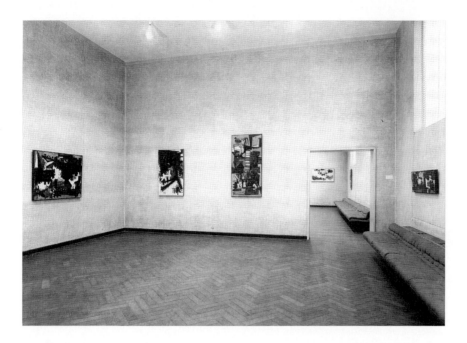

Zaaloverzicht,
Vijf Amerikanen in
Europa, Stedelijk
Museum, 21 januari–
28 februari 1955

de Amerikaanse regering, na jaren aandringen van mensen uit de kunstwereld, in 1953 de United States Information Agency (USIA) op, dat tot taak kreeg de wereld een positief beeld van de VS te presenteren. De tentoonstellingen die de USIA in de jaren vijftig naar het buitenland stuurde waren in het algemeen weinig controversieel. Het was het International Program van het Museum of Modern Art, gestart in 1952, dat zich er in feite mee belastte de Europeanen te informeren omtrent de eigentijdse Amerikaanse schilder—en beeldhouwkunst. Porter McCray, de directeur van het programma, wees erop dat kunst die in een vrije samenleving werd gemaakt een "instrument van internationale good-will" kon zijn."[4]

Twee exposities die het International Program door Europa liet reizen, "Modern Art in the United States" (1955–1956) en "The New American Painting" (1958–1959) hebben er veel toe bijgedragen dat de Europeanen ervan overtuigd raakten dat—zoals de Engelse criticus Lawrence Alloway het formuleerde—"New York voor het midden van de eeuw is wat Parijs voor het begin van de twintigste eeuw was: het centrum van de Westerse kunst".[5] Toen "Modern Art in the United States" ("50 jaar moderne kunst in de USA") in het voorjaar van 1956 in het Gemeentemuseum in Den Haag werd getoond, leidde dat tot vijftien artikelen in de pers. Hoewel de tentoonstelling een sectie naoorlogse abstractie omvatte, gaf zij een overzicht van de hele twintigste-eeuwse Amerikaanse kunst, inclusief architectuur, design, fotografie en film. Zoals R.W.D. Oxenaar, destijd conservator in het Gemeentemuseum, zich herinnert: "De grootste indruk in Nederland maakten mensen als Ben Shahn en Charles Sheeler."[6] Drie jaar later opende "The New American Painting" Europa de ogen voor het abstracte expressionisme. Tesamen met "Jackson Pollock 1912–1956", die door het Museum of Modern Art naar zes Europese steden werd gestuurd, en de Amerikaanse inzendingen op de Wereldtentoon-

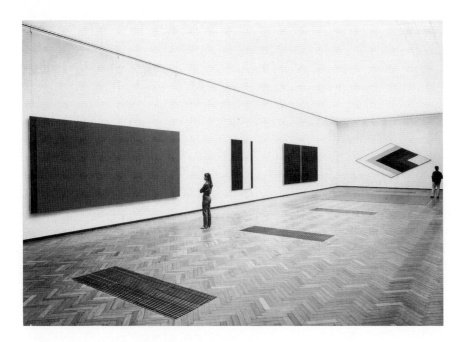

Zaaloverzicht,
Barnett Newman en
Kenneth Noland,
Stedelijk Museum,
1984

stelling in Brussel in 1958 en de Documenta in het Duitse Kassel in 1959, liet deze tentoonstelling van naoorlogse abstractie (voornamelijk uit New York) zien dat de VS eindelijk iets radicaals en oorspronkelijks aan de kunstgeschiedenis had bijgedragen.

Willem Sandberg had in het Stedelijk al tentoonstellingen van Amerikaanse kunst gemaakt. In de eerste helft van de jaren vijftig maakte hij een expositie van het werk van Calder (1950) en een andere die "Amerika Schildert" heette (1950), waarin 127 schilderijen waren opgenomen variërend van Copley tot Pollock.In deze jaren toonde hij ook de verzameling van Peggy Guggenheim en bovendien "Amerikaanse abstracte kunst" (1951), een overzichtstentoonstelling van Lyonel Feiniger (1954) en "Vijf Amerikanen in Europa" (1955).[7] Sandberg's dynamische tentoonstellingsprogramma en zijn ontvankelijkheid voor nieuwe stromingen maakten hem tot een van de meest bewonderde Europese museumdirecteuren.[8]

"The New American Painting" was in oktober 1958 in het Stedelijk te zien, drie maanden nadat de overzichtstentoonstelling van Jackson Pollock sloot. De reacties van de kritiek op beide tentoonstellingen waren gemengd. Volgens Kenneth Rexroth stonden critici in kleine landen als Nederland, België en Zwitserland minder vijandig tegenover Amerikaanse kunst dan in grotere landen, omdat ze zich minder bedreigd voelden door de Amerikaanse politieke en economische macht.[9] Niettemin leken volgens een Nederlandse krant Pollocks schilderijen met een ezelsstaart geschilderd, een andere vond ze lijken op door een kind over pap gelepelde stroop en een derde achtte ze "kolossale spatlappen". Een welwillender verslag verscheen in het *Algemeen Handelsblad*: "Pollock [blijkt] een krachtig schilder, een uitgesproken en groot talent, met een overtuigend gevoel voor kleur en kleurwaarde."[10] Een criticus met de initialen v.D. die in *Trouw* schreef uitte zijn verbijstering over zowel "The New American

Painting" als de catalogusinleiding van Alfred H. Barr Jr., vooral over Barrs beschrijving van het abstracte expressionisme als een met roekeloze inzet en "wanhopig" zoeken naar "het authentieke 'zijn'". Al wat de criticus zag waren "zeer grote doeken, *bekloddderd* of soms wat netter bewerkt met kleur: vlakken of vlekken: rechte of kromme strepen," die, zo schreef hij, "als decoratie van grote wanden... het beslist goed doen".[11]

De grootste waardering voor "The New American Painting" (of "Jong Amerika Schildert" zoals het in Nederland werd genoemd) viel te lezen in een lang, niet ondertekend artikel in het liberale dagblad de *Nieuwe Rotterdamse Courant* van 15 november 1958. In plaats van het grote formaat gelijk te stellen met leegte of decoratie, zoals zoveel Europese critici deden, beschouwde deze Nederlandse criticus het als een teken van "vitaliteit en ondernemingslust... Daarmee wortelt hun werk dan al dadelijk in de Amerikaanse manier van leven". Als vele Europeanen oordeelde ook hij dat Pollock de sterkste kunstenaar was. Pollock, zo zei hij, schilderde "een atlas van het moderne leven" en hij deed dat "in een geëxtasieerde staat..., maar dit dan op basis van een authentiek schilderschap met een ontwikkeld coloristisch vermogen." Gorky noemde hij "een dichterlijke dromer" die "zijn droombeelden van heimwee, vrees en onrust schilderde". Het werk van de Kooning was "agressief werk, geladen met verbolgenheid, met walging ook". Franz Kline "verft driftig gebarende, onveilige signalen op het doek, soms ook barse versperringen of koppen van voorwereldlijke insekten". De anonieme bespreker vatte het geheel aldus samen: "Hoe individualistisch dit werk ook moge zijn, het heeft niet-temin een communicatief vermogen, omdat deze schilders in de ban zijn van hun tijd, van onze tijd en de projectie van hun persoonlijke psychische span-ningen dus mede projecties zijn van de psyche van de tijd die wij allen beleven".[12]

Sommige van de avontuurlijkste groepstentoonstellingen die na de "The New American Painting" in het Stedelijk plaatsvonden, zoals "Movement in Art" (1961) waarin Robert Rauschenberg was opgenomen, en "Four Americans" (1962) met Rauschenberg, Jasper Johns, Alfred Leslie en Richard Stankiewicz waren in feite georganiseerd door het Moderna Museet in Stockholm, een museum voor moderne kunst dat in 1958 door Pontus Hulten was geopend en gemodelleerd naar Sandbergs Stedelijk—door Hulten "in die tijd het beste museum ter wereld" genoemd.[13]

Vlak voor Edy de Wilde Sandberg opvolgde als directeur van het Stedelijk ging hij, geïnspireerd door de geestdriftige verhalen van Sam Francis over de nieuwe Amerikaanse kunst, in 1962 naar New York. "Ik herinnerde me de namen van de kunstenaars over wie Sam Francis zoveel sprak. De enige plek waar ik hun werk kon vinden was de particuliere verzameling van Ben Heller. Daar trof ik werk aan van Gorky, Pollock, Rothko, Kline, Still en de Kooning, een duidelijke samenvatting van de generatie belangrijkste Action Painters

die de Amerikaanse kunst zijn eigen identiteit gaf."[14] Hij was zeer onder de indruk van Barnett Newman die zijns inziens volledig gebroken had met de Europese traditie. Een bezoek aan diens atelier vormde het begin van een lange vriendschap.

"Hoewel ik verschillende keren terugging om Newmans werk te bekijken, kocht ik pas in 1967 het eerste schilderij van Newman [*The Gate*, 1954]. Newman had het in zijn appartement op West End Avenue, en toen ik daar kwam had ik het gevoel 'nu begrijp ik zijn schilderijen'. Ik zei tegen Barney: 'Ik wil dat schilderij voor het Stedelijk kopen'. Hij zei: 'Kom morgen maar, dan zien we wel'.

De volgende ochtend gingen we met een taxi naar het pakhuis waar hij me alle andere schilderijen liet zien die hij in bezit had. Hij nam me *niet* mee naar zijn atelier. Aan het eind van de middag belandden we in zijn appartement... Ik zei: 'Dit is het enige schilderij'. Het grote formaat, de enorme kracht en strenge discipline leken Amerikaans. Zijn ideeën zijn zo diep... Hij is helemaal geen formalist." In de loop van de tweeëntwintig jaar dat de Wilde directeur van het Stedelijk was verwierf hij nog twee Newmans, *Cathedra* (1951) en *Who's Afraid of Red, Yellow and Blue III* (1967–1968), en hij maakte in 1972 en 1980 tentoonstellingen van Newmans werk.

Met De Wilde aan het roer verwierf en toonde het Stedelijk een indrukwekkende groep twintigste eeuwse Amerikaanse kunstwerken — de collectie is vooral sterk in werk van Newman, de Kooning, Kelly, Robert Ryman en Richard Serra. De geestdrift van het Stedelijk voor Amerikaanse kunst bracht de Franse criticus Michel Ragon er in 1964 zelfs toe te klagen dat het museum zich programmatisch afzette tegen de Ecole de Paris.[15] Zoals De Wilde in 1974 zei: "Het Stedelijk Museum werd een bruggehoofd in Europa voor de Amerikaanse kunst".[16]

In tegenstelling tot Europa's vertraagde erkenning van het abstracte expressionisme volgde de Europese reactie op Pop Art vrijwel onmiddellijk op de opkomst van die stroming in Amerika. Toen de galerie van Leo Castelli in Manhattan in 1958 de eerste tentoonstelling van Johns maakte probeerde een Nederlandse kunsthandelaar genaamd Jan Streep zelfs de hele expositie te kopen. (Toen Castelli dit weigerde, wilde Streep helemaal niets meer kopen.) In datzelfde jaar nam Johns deel aan de Biennale in Venetië en in 1959 had hij een tentoonstelling in Parijs. Ook andere Amerikaanse Pop-kunstenaars hadden kort na hun Amerikaanse debuut al tentoonstellingen in Europa.

In 1964 organiseerde Pontus Hulten "American Pop Art (106 Forms of Love and Despair)", die onder meer Jim Dine, Roy Lichtenstein, Claes Oldenburg, James Rosenquist, George Segal, Andy Warhol en Tom Wesselmann omvatte. Toen de tentoonstelling in het Stedelijk te zien was, waren de Nederlanders even verbijsterd als ze door het abstracte expressionisme waren geweest. Edy

de Wilde, die Johns' werk voor het eerst had gezien toen Barnett Newman hem in 1962 adviseerde Johns' atelier te bezoeken, zei dat hij de vitaliteit en de gevarieerdheid waarmee Pop Art kunst in "contact met het concrete leven zelf" bracht bewonderde.[17] Maar er zijn mensen in Nederland die menen dat De Wilde's smaak te zeer gevormd was door het Franse modernisme dan dat hij werkelijk Pop of Minimal Art op juiste waarde zou kunnen schatten.[18] Zonder twijfel vertolkte De Wilde zijn eigen mening toen hij over de Nederlandse reactie op Pop Art zei: "Op een publiek dat is opgegroeid met de meest verfijnde Parijse kunst maakte het een rauwe indruk".

Amerikaanse Pop Art speelde in 1964 ook een grote rol in de tentoonstelling "Nieuwe Realisten" in het Haagse Gemeentemuseum, die verschillende soorten eigentijds realisme toonde en was georganiseerd door conservator Wim Beeren. "Het Gemeentemuseum had een realisme-expositie willen maken," zei Beeren, "maar toen ik in Londen was met directeur L.J.F. Wijsenbeek, zagen we Hockney en Britse Pop Art, en later zagen we Amerikaanse Pop Art en deze ervaringen bij elkaar waren voor ons aanleiding de tentoonstelling op een andere manier te maken".[19] Ongeveer vijfentwintig procent van de tentoonstelling bestond uit Amerikaans werk. "De twee Pop Art-tentoonstellingen, de onze en die in het Stedelijk, vonden in dezelfde tijd plaats," zei Beeren, "en de ontvangst van beide was negatief. Het publiek was er niet op voorbereid. Niemand wist iets van Pop Art af. Het was nog de academie van de Action Painting, die bekend was." Met uitzondering van een paar kunstenaars als Woody van Amen, die in New York woonde, konden Nederlandse kunstenaars volgens Beeren voor geen van beide tentoonstellingen veel geestdrift opbrengen.

Toen Beeren zelf voor het eerst Pop Art in de Parijse galerie van Iliana Sonnabend zag, voelde hij zich er zowel door geschokt als aangetrokken. Hij besefte dat de Amerikaanse Pop Art zich onderscheidde van haar Europese tegenhanger, het nouveau réalisme: "Voor mij waren de Amerikanen duidelijker. Ze stamden uit een ander cultureel landschap dat niet mijn omgeving was. Het was fascinerend en zinvol, niet als een reportage over Amerika — het was *Pop* Art. Dus we moesten allemaal reageren." Zoals veel Europese museummensen en verzamelaars bleef Beeren op de hoogte van wat er in de Amerikaanse kunst gaande was door bezoeken aan Sonnabend wier galerie, tesamen met een netwerk van Europese galerieën dat met haar galerie en die van Leo Castelli in New York samenwerkte, niet alleen Europeanen de ogen opende voor eigentijdse Amerikaanse stromingen, maar ook de Europese markt openlegde. Het resultaat is dat zoveel van de beste kunst uit de jaren zestig en zeventig haar weg naar Europese collecties vond dat een Amerikaanse instelling die een overzichtstentoonstelling van ongeacht welke belangrijke Amerikaanse kunstenaar uit die jaren wil organiseren sleutelwerken dient terug te lenen uit Europa. Dit is een omkering van de eerdere tendens, toen

Amerikaanse verzamelaars grote aantallen meesterwerken van het Europese
modernisme aankochten.

In de tweede helft van de jaren zestig bleef het tempo waarin Europeanen de
nieuwste Amerikaanse kunst omhelsden zich versnellen: aangezien minimalis-
tische en postminimalistische kunstwerken vaak veel ruimte in beslag namen
en specifieke locaties vergden, werd veel Amerikaanse kunst nu daadwerkelijk
in Europa gemaakt. Minimal, Conceptual en Process Art werden het meest
geestdriftig ingehaald in Noord-Europa, vooral in West-Duitsland en
Nederland. In 1967 waren minimalisten als Robert Morris, Donald Judd en
Dan Flavin (naast abstract expressionisme, Hard Edge, Color Field en Pop
Art) opgenomen in "Kompas 3", georganiseerd door Jean Leering in het
Van Abbemuseum in Eindhoven. Hoewel Leering zei dat hij "geobsedeerd"
was door het abstracte expressionisme, was het voor het Van Abbemuseum te
laat om kunst van die generatie te kopen. (Van alle musea in Nederland ver-
wierf alleen het Stedelijk een paar abstract expressionistische schilderijen.)
Leerings liefde ging uit naar abstractie en hij kocht daarom kunstenaars van een
volgende generatie, onder wie Morris Louis, Frank Stella, Ellsworth Kelly en de
minimalisten.

Het eerste volledige overzicht van het minimalisme vond in 1968 in Europa
plaats met de tentoonstelling "Minimal Art" in het Gemeentemuseum en met
de in Parijs begonnen Europese tournee van "The Art of the Real".[20] "Minimal
Art" werd georganiseerd door Enno Develing, een jonge Nederlandse schrijver
die zich op de hoogte hield door *Artforum* en *Arts Magazine* te lezen en van
mening was dat sinds het abstract expressionisme "de impulsen in de kunst
vrijwel uitsluitend uit de Verenigde Staten zijn gekomen".[21]

De tentoonstellingscatalogus bevatte onder meer een opstel van Develing
waarin deze de relatie van het minimalisme met sociale thema's en met weten-
schap, technologie en ruimtevaart onderstreept. De antiheroïsche "puriteinse
eenvoud" van de "primaire vormen" van het minimalisme, zo zei hij, schuwde
het persoonlijk gevoel: "kunst als geïsoleerde en individuele uiting van schoon-
heid, gevoel of wat voor andere persoonlijke emotie of waarde ook wordt
beschouwd als ouderwets en reactionair".[22] Hoewel hij het minimalisme zag als
een voortzetting van de constructivistische traditie, merkte hij op dat de niet-
hiërarchische structuur ervan typisch Amerikaans was. "Elk stuk is gewoon één
geheel. Europese sculpturen zijn neokubistisch. Ze hebben delen die een com-
positie vormen en je kunt iets toevoegen of iets weghalen."[23]

Op de vraag waarom Nederland zo ontvankelijk was geweest voor minima-
lisme, merkte Develing op dat het Nederlandse landschap voor het grootste
gedeelte door mensenhanden gemaakt en geometrisch was: "Het is aan de zee
ontworsteld. Ze bouwen dijken die een raster vormen. Het heeft ook te maken
met Mondriaan en de lange Nederlandse traditie van objectieve kunst." Volgens

Develing is het beste voorbeeld van deze "objectieve" traditie Pieter Jansz Saenredam (1597–1665), wiens sobere kerkinterieurs, ontdaan van religieuze voorstellingen en witgekalkt door de protestantse calvinisten, inderdaad affiniteit vertonen met het minimalisme. Deze voorliefde voor heldere, precieze geometrie staat tegenover de eveneens sterke Nederlandse expressionistische traditie waarin schilders als Van Gogh en Karel Appel passen.

De opening van "Minimal Art" veranderde in een kermis. "Andre werd gearresteerd omdat hij met een button tegen de Vietnamoorlog liep," herinnerde Develing zich, en de burgemeester van Den Haag hing de clown uit voor de pers door over een sculptuur van Flavin van rood, wit en blauw neonlicht te stappen met de woorden "Ik doe dit uit minachting voor dit zielige soort kunst". Flavin en Andre "reageerden woedend, maar de uitdaging schonk hen in zekere zin ook voldoening," zei Develing.

De reactie van de kritiek op de minimalisme-tentoonstelling was luidruchtig — er volgden ongeveer zeventig besprekingen — maar, met uitzondering van de welwillende artikelen van de criticus Cor Blok, volstrekt negatief volgens Develing. "Er werd niets verkocht, hoewel de werken tegen heel redelijke prijzen beschikbaar waren. Voor de critici hielden we een persconferentie. Niemand stelde de kunstenaars één vraag. Geen van de kunstenaars werd uitgenodigd een lezing voor de plaatselijke kunstacademie te houden. Geen beeldhouwklas bezocht de tentoonstelling. Er was absoluut geen belangstelling."

Na de tentoonstelling van het minimalisme organiseerde Develing in 1969 en 1970 kleinere exposities van respectievelijk Andre en LeWitt. "Geen goed woord van de pers," herinnerde Develing zich, en opnieuw werd er niets verkocht. In een interview in een krant over de Andre-tentoonstelling verklaarde de directeur: "Deze tentoonstelling is volstrekte rotzooi. Het heeft niets met kunst te maken". Deze exposities vonden plaats in een periode dat kunstenaars in Nederland (net als elders in de wereld) een beter cultureel beleid eisten en protesteerden tegen de aandacht die Nederlandse musea aan Amerikaanse kunst besteedden. Op de dag van de opening van Andre's tentoonstelling stonden ongeveer vijftig kunstenaars buiten leuzen te schreeuwen en dreigden het museum te bezetten; het museum zelf was afgegrendeld als een burcht. "Tenslotte," zo zei Develing, "zei de directeur 'Zij komen er niet in, wij gaan eruit' en we gingen met bier en eten naar de parkeerplaats buiten, en we praten, dronken en werden goede vrienden, en de kunstenaars bezetten het museum niet." Toen het jaar daarop de tentoonstelling van LeWitt openging, hing LeWitt een eigen protest op bij de ingang van het museum, een getikte verklaring waarin hij stelling nam tegen de "immorele, onrechtvaardige en onwettige" deelname van de Verenigde Staten aan de oorlog in Vietnam.[24]

Uit de catalogus van de LeWitt-tentoonstelling blijkt dat Europeanen in de twee jaar die sinds de "Minimal Art" — tentoonstelling waren verstreken minimalistische kunst hadden gekocht: tal van kunstwerken waren bruiklenen

van Europese musea en galeries en van verzamelaars als de Italiaanse graaf Guiseppe Panza, het Nederlandse echtpaar Mia en Martin Visser, en van Jan Dibbets, een Nederlandse kunstenaar die als geestdriftig liefhebber van Amerikaanse kunst een schakel vormde tussen Nederland en New York.

In 1968 was ook Minimal Art te zien op Documenta 4 waar Jean Leering uit Eindhoven aan het hoofd stond van de commissie voor schilder — en beeldhouwkunst. Over deze zogenaamde "Amerikaanse Documenta" (vanwege de overheersende aanwezigheid van Amerikaanse kunst die veel verzet opriep) zei Leering later dat "het enorme formaat van de Amerikaanse schilderkunst en sculptuur het Europese kunstbegrip opblies".[25]

De Europeanen waren nog niet hersteld van de schok van de Minimal Art toen Concept en Process Art de oceaan over kwamen. Voor de meeste Europeanen werd de eerste werkelijke kennismaking met deze stromingen gevormd door twee tentoonstellingen die in het voorjaar van 1969 gelijktijdig plaatsvonden. "When Attitudes Become Form" in de Kunsthalle in Bern concentreerde zich op kunst van na Documenta 4. "Op Losse Schroeven" in het Stedelijk werd georganiseerd door conservator Wim Beeren (die in 1965 van het Gemeentemuseum naar het Stedelijk was verhuisd). Onder de Amerikanen bevonden zich onder meer Richard Serra, Douglas Huebler, Dennis Oppenheim en Lawrence Weiner. "Als je de kranten leest," merkte Beeren later op, "werd de tentoonstelling niet goed ontvangen. Maar ze werd wel op juiste waarde geschat door mensen die op de hoogte waren en heeft grote invloed gehad. Daarna veranderde alles. Andere Amerikaanse kunstenaars werden uitgenodigd naar Nederland te komen en galeries als Art and Project in Amsterdam begonnen kunstenaars als Kosuth en Andre tentoon te stellen."

Ook kenmerkend voor de door Beeren bedoelde verandering was het grote aandeel van het Amerikaanse minimalisme en postminimalisme in internationale groepstentoonstellingen als "Sonsbeek" die Wim Beeren in 1971 organiseerde. Eerdere edities van deze Arnhemse beeldententoonstelling in de open lucht waren vrijwel geheel Europees geweest, terwijl "Sonsbeek '71" werken van zo'n dertig Amerikanen omvatte die waren uitgenodigd naar Nederland te komen en een bepaalde locatie te kiezen in het park in Arnhem of elders in Nederland. Concept- en Process-kunstenaars, door de aard van hun werk uit hun atelier bevrijd, voelden zich minder door nationaliteit bepaald en meer deel van een internationale kunstgemeenschap.

Aan het eind van de jaren zestig namen de aankopen van Amerikaanse kunst door Europese musea dramatisch in aantal toe. Nederland ging voorop met de aanschaf door het Van Abbemuseum in 1966 van Flavins neonsculptuur getiteld *Monument to Mrs. Rippien's Surviva*l. Van Panza in Italië tot Peter Ludwig in West-Duitsland reageerden verzamelaars snel op de laatste Amerikaanse trends. In Nederland kochten Frits en Agnes Becht Pop Art, Minimal, Conceptual en

Process Art, Earth Art en Graffiti. Maar, zoals Edy de Wilde opmerkte toen hij in 1984 de verzameling-Becht in het Stedelijk toonde, Nederland kent niet veel grote particuliere verzamelingen, in tegenstelling tot Zwitserland, Italië, België of de Verenigde Staten. "De appartementen op Park Avenue vormen bij elkaar het beste museum van moderne kunst ter wereld. In Nederland bestaat zoiets niet! Alle grachtenhuizen tesamen in Amsterdam leveren nauwelijks iets op."[26]

Martin en Mia Visser in Bergeyk bij Eindhoven behoorden tot de eerste Europese verzamelaars die zich op het minimalisme richtten. Toen zij in 1955 in hun door Gerrit Rietveld ontworpen huis trokken (waaraan in 1968 door Aldo van Eyk een vleugel werd toegevoegd) verkochten zij hun verzameling Cobra-schilderijen, omdat deze niet paste bij de strenge geometrie van het nieuwe huis. Toen zij vier jaar later opnieuw begonnen te verzamelen kochten ze werken van Piero Manzoni (geheel witte doeken), Lucio Fontana en van verschillende nouveaux réalistes. "We waren te Nederlands voor Pop Art," merkte Martin Visser op.[27] Martins broer Geertjan Visser, die eveneens Amerikaanse kunst verzamelde, zei: "We hebben Pop Art volkomen gemist. Ik zag Jasper Johns in 1963 bij Ileana Sonnabend in Parijs en ik vond het mooi, maar ik heb het niet gekocht."[28]

Vanaf 1966 begonnen Martin en Mia Visser minimalistisch werk van Flavin, Andre, Morris en LeWitt te kopen en met al deze kunstenaars raakten zij weldra bevriend. Ze hadden het minimalisme leren kennen op "Kompas 3", in de zeer avantgardistische galerie van Konrad Fischer in Düsseldorf en op "Minimal Art" in het Gemeentemuseum. In 1968 bezaten ze werk van Andre, Flavin, Morris en LeWitt en tevens werk van Robert Indiana en Ellsworth Kelly. Toen de collectie-Visser in 1984 in het Rijksmuseum Kröller-Müller (ook een Nederlands museum dat zich actief met Amerikaanse kunst, en vooral met sculptuur en sculptuurtekeningen, heeft bezig gehouden) tentoon werd gesteld, bevonden zich bij de ongeveer driehonderd werken niet alleen minimalisten en conceptualisten, maar ook jonge Amerikanen als Jenny Holzer, Maria Nordman en vele graffiti-schilderijen.

Net als Enno Develing stelden ook de Vissers vast dat Nederlanders een bijzondere affiniteit met het minimalisme hebben. "Als je over Holland vliegt," zei Geertjan, "zie je Minimal Art—rasters en rechthoeken. Ook het calvinisme is erg rechtlijnig, en we zijn opgevoed in een strikte calvinistische traditie."

De eerste Amerikaanse aankoop van Martin en Mia Visser was een Flavin uit 1966 die bestond uit drie groene neonbuizen. Hij werd aangekocht op de tentoonstelling die Flavin in 1969 bij galerie Rudolf Zwirner in Keulen had en het was de eerste Flavin die in Europa werd verkocht. De Vissers installeerden hun Flavin aan één uiteinde van Aldo van Eyks gebogen wand, in de buurt van de mand van hun hond. Visser herinnert zich dat "elke keer als de hond de deurbel hoorde hij naar de deur rende en stukjes groen glas over de hele vloer verspreidde. Ik vroeg Flavin of ik het werk op een andere plaats mocht zetten,

maar Flavin zei nee. Toen hebben we maar een andere hond genomen."

In 1967 verwierven Martin en Mia Visser de eerste Carl Andre die in Europa werd verkocht, vlak nadat ze de openingstentoonstelling van Andre bij Konrad Fischer hadden gezien. Hoewel Visser door tijdschriften vertrouwd was met minimalistische kunst, was hij niet voorbereid op wat hij bij Fischer zag. "Ik kwam de galerie binnen en vroeg: 'Waar is de tentoonstelling?'" Het enige werk dat getoond werd was *Altstadt Rectangle* dat de lange smalle vloer van de galerie vrijwel geheel bedekte. De volgende dag kwamen Andre en Fischer naar Bergeyk waar, zo herinnerde Visser zich, Andre als locatie voor zijn werk op de vloer het drukste verkeerspunt van het huis uitzocht. "Andre maakte een tekening en gaf opdracht *Square Piece* te laten vervaardigen bij Nebato, een fabriek hier in de buurt. Ik vroeg hem om een tweede werk maar hij zei: 'Niet voor volgend jaar. Ik kom terug.'"[29]

Toen Andre in de Verenigde Staten terugkeerde vertelde hij Sol LeWitt over Visser; in december 1967 ging LeWitt naar Bergeyk om bij Nebato verscheidene werken te laten vervaardigen en zijn eerste Europese tentoonstelling bij Konrad Fischer in januari 1968 voor te bereiden. Via Fischer kochten de Vissers *9 Square Piece C* voor de tentoonstelling opende, en ze verwierven in de jaren daarna andere LeWitts, waaronder een muurtekening die zich nu in Vissers kantoor bevindt.

Een andere Amerikaanse bezoeker was Bruce Nauman. "Nauman kwam hier en zat twee dagen te denken over wat hij moest doen. Tenslotte zei hij: 'Ik heb een idee, maar het is te goed voor jouw huis.' Het idee bestond eruit een microfoon in een boom in de tuin te hangen en een speaker in het huis te zetten zodat je de boom kon horen groeien. Hij heeft dit werk nooit gemaakt. Hij maakte ook een tekening van een televisietoestel dat aan touwen hing met het scherm naar de muur gekeerd. Ileana Sonnabend heeft de tekening bewaard. Ze vond dat het te goed voor Nederland was." (Iets moet uiteindelijk slecht genoeg voor de Vissers of voor Nederland zijn geweest, want de Kröller-Müller-katalogus van de collectie-Visser vermeldt tweeëntwintig Naumans.) Ook Lawrence Weiner kwam naar Bergeyk en maakte een tekening voor een werk dat door Mia Visser werd uitgevoerd. Op de voorgevel van het huis schilderde ze in blauwe letters op een heldergele ondergrond de woorden "raised up by a force of sufficient force". Robert Morris verscheen in februari 1968, op tijd voor zijn solo-tentoonstelling in het Van Abbemuseum. Ook hij liet werken maken bij Nebato, waarvan een aantal door Martin, Mia en Geertjan Visser werden verworven.

Nadat Mia Visser in 1977 was overleden, keerde Martin Visser terug naar het expressionisme en begon Duitse neo-expressionisten en graffiti-kunst te kopen. Hij was geïntrigeerd door "het avontuur van Graffiti," zei hij. "Ik houd ervan onderzoek te doen. Kunst verzamelen is zowel intellectueel als fysiek. Ik kan aan mijn calvinisme ontkomen door mijn belangstelling voor kunst, die sensueel is."

Toen Wim Beeren in 1978 directeur van het Rotterdamse Museum Boymans-van Beuningen werd, vroeg hij Martin Visser hoofdconservator te worden en een aankoopprogramma te ontwikkelen. Het programma richte zich op vijf kunstenaars: Beuys, Warhol, Oldenburg, Nauman en Walter de Maria. Een apart fonds maakte het mogelijk werk van andere Amerikanen aan te kopen.[30]

In de jaren zeventig en tachtig veroorzaakten stromingen als graffiti, foto-realisme, Pattern en Decoration, enige kortstondige deining, maar geen ervan kon Europa echt verleiden of veroveren. Jonge kunstenaars als Susan Rothen-berg, Keith Haring en Jonathan Borofsky hadden tentoonstellingen en verkochten werk in Nederland en elders, maar omstreeks 1976, het jaar waarin Amerika tweehonderd jaar bestond, was Europa's fascinatie met Amerikaanse kunst bekoeld. Kenmerkend voor die verandering was het geval Julian Schnabel. Toen Schnabel in 1982 in het Stedelijk tentoonstelde, beschreef conservator René Ricard hem in de katalogus als een internationale kunstenaar. Schnabel, zo schreef hij, had onderkend dat New York in de jaren zeventig in schilder-kunstige termen gesproken dood was, terwijl Europa tot leven was gekomen.[31] In een ommekeer van de tendens dat Europese kunstenaars naar de Verenigde Staten trokken ging Schnabel tussen 1976 en 1979 in Europa wonen, en in 1978 had hij zijn eerste eenmanstentoonstelling in Düsseldorf. Gesteld kan worden dat Schnabel in de late jaren zeventig voor de Europese schilderkunst deed wat Sam Francis in de vroege jaren vijftig voor de Amerikaanse schilderkunst had gedaan — Schnabel deed de Amerikanen beseffen dat in Europa iets uiterst belangrijks aan de hand was.

Ook kenmerkend voor die verandering was de wijze waarop Nederlandse musea veel meer Europese kunst, vooral Duits neo-expressionisme, tentoon gingen stellen en de manier waarop galeries als het Amsterdamse Art and Project minder Amerikanen toonden. R.W.D. Oxenaar, directeur van Museum Kröller-Müller, zei in 1985: "Ik ga eens per jaar naar de Verenigde Staten, maar ik kan op het ogenblik geen werkelijk jonge Amerikaanse beeldhouwers en schilders vinden die me boeien. In Duitsland, Nederland en Engeland is op sculptuurgebied daarentegen veel te beleven." Geert van Beijeren, mede-oprichter van Art and Project in 1968, zei: "Omstreeks 1978 veranderde de galerie van richting. Europese kunst is nu van dezelfde kwaliteit als Amerikaanse kunst en gemakkelijker te tonen."[32]

Een ander voorbeeld van de afgenomen belangstelling in Nederland (en Europa) voor Amerikaanse kunst was de wijze waarop Rudi Fuchs zich vanaf omstreeks 1978 verdiepte in het Duitse neo-expressionisme, nadat hij zich vanaf 1975, toen hij directeur van het Van Abbemuseum werd, op minimalisme en conceptualisme had geconcentreerd. Als artistiek leider van Documenta 7 in 1982 creëerde Fuchs controverse. Zoals hij later zei: "Zodra een tentoon-stelling of programma niet tachtig procent Amerikaans was, begon men te

zeggen dat het anti-Amerikaans was. Ik ben uitgemaakt voor anti-Amerikaans, fascistisch, fascistisch-romantisch, vóór schilderkunst en tegen andere media en anti-feministisch."[33] In *Artforum* stelde Donald Kuspit: "De Duitsers krijgen in de katalogus een duidelijk intellectueel overwicht toebedeeld, en hebben ook in de inrichting een zeker overwicht."[34] Vele bezoekers vroegen zich af waarom de bekende Julian Schnabel niet in de tentoonstelling was opgenomen.

In hetzelfde jaar dat hij Documenta 7 samenstelde, publiceerde Fuchs in twee bladzijden een geschiedenis van het Van Abbemuseum waarin hij inzicht in zijn benadering geeft. Naar aanleiding van de aankoop door zijn museum van Duitse neo-expressionisten schrijft hij: "En dan is in de afgelopen paar jaren de activiteit in New York, na bijna twintig jaar hoogspanning, wat verslapt en wordt onze aandacht weer getrokken door ontwikkelingen die typisch tot een Europese traditie lijken te zijn."[35]

In de periode dat de Amerikaanse kunst domineerde was de Europese kunst verontachtzaamd of werd als tweederangs en provinciaals behandeld. In Fuchs' visie: "Dit was een zelfde soort vooroordeel dat Parijs in de jaren twintig en dertig jegens niet-Franse kunst koesterde. De terugkeer naar Europa betekende niet een zich afkeren van Amerika; tegenwoordig kun je naar beide kijken. Nu wordt Amerikaanse kunst mijns inziens interessanter, omdat zij gezien wordt in de context van internationale kunst. Het placht zo te zijn dat een goede kunstenaar zijn betekende goed zijn als een Amerikaan. Als Schnabel nu een goede kunstenaar is, moet hij even goed zijn als Baselitz. Hij moet zich meten met Europa, of hij dat wil of niet."

Dit soort internationalisme valt niet moeilijk voor een klein land als Nederland, een handelsland waar de meest producten worden geïmporteerd. "Mensen in Nederland zouden er niet over denken een Nederlandse radio te kopen," zei Fuchs. "Het maakt geen enkel verschil voor hen." Het is deze instelling, zei hij, die maakte dat het Nederlandse publiek zo openstaat voor buitenlandse kunst. Als, zoals Willem Sandberg het formuleerde: "Nederland, op de kruising van Noord en Zuid, Oost en West, zijn eigen taak heeft," in culturele termen, dan is die taak oplettend en ontvankelijk te blijven voor nieuwe kunst uit alle delen van de wereld.[36]

Noten

Delen van dit artikel zijn afkomstig uit de binnenkort te verschijnen publicatie van deze auteur: *Postwar American Art in Europe*, een co-uitgave van het Whitney Museum of American Art en Harry N. Abrams, Inc.

1 Julien Alvard, "Quelques jeunes américains de Paris", *Art d'Aujourd'hui*, 2, juni 1951, blz. 24.

2 Edy de Wilde, vraaggesprek met de auteur, Amsterdam, 16 mei 1984. Tenzij anders vermeld zijn alle citaten van de Wilde aan dit vraaggesprek ontleend

3 Mrs. Paul Facchetti, vraaggesprek met de auteur, Parijs, 14 januari 1986

4 Porter A. McCray, "Perception and Perspective", *Art in America*, 48, nr. 2, 1960, blz. 21.

5 Lawrence Alloway, "The Shifted Center", *Art News and Review*, 9, 7 december 1957, blz. 1.

6 R.W.D. Oxenaar, vraaggesprek met de auteur, Otterlo, 2 november 1984. Alle citaten van Oxenaar zijn aan dit vraaggesprek ontleend.

7 Onder de deelnemers aan "Amerika Schildert" bevonden zich John Kane, John Marin, Lyonel Feiniger, Marsden Hartley, Arthur Dove, Georgia O'Keeffe, Yasuo Kuniyoshi, Niles Spencer, Milton Avery, Stuart Davis, Peter Blume, Loren MacIver, Irene Rice Pereira en Morris Graves.

8 De Parijse criticus Michel Seuphor noemde het Stedelijk het exemplarische museum van moderne kunst. Hij roemde de uitmuntende katalogi, waarvan vele door Sandberg zelf zijn ontworpen; zie Seuphor, "Un musée militant", *L'Oeil*, nrs 19–20, zomer 1956, blz. 31–33. Loftuitingen kwamen ook van Lawrence Alloway. In 1959 schreef hij dat Europa "slechts een fatsoenlijk modern museum heeft en dat staat in Amsterdam"; Alloway, "Paintings from the Big Country", *Art News and Review*, 11, 14 maart 1959, blz. 17. Wat in Sandberg werd bewonderd was niet alleen zijn nieuwsgierigheid, moed en vooruitziende blik, maar ook zijn menselijke warmte en democratische waarden — zijn opvatting dat het museum van kunstenaars en van het publiek was. "Een museum," schreef Sandberg, "is een plek waar kunst en gemeenschap elkaar ontmoeten…

Bij de andere Amerikaanse eenmanstentoonstellingen waarmee Sandberg zijn publiek confronteerde waren Calder en Bernard Childs, beiden in 1959; Marsden Hartley, Josef Albers, Leonard Baskin en Mark Rothko in 1961; Ben Shahn, Al Copley, Adja Yunkers, Philip Guston in 1962, en Franz Kline in 1963. In 1962 waren bij "Four Americans" Robert Rauschenberg, Jasper Johns, Alfred Leslie en Richard Stankiewicz te zien, waardoor Nederland een eerste indruk kreeg van postabstracte expressionistische idiomen.

9 Kenneth Rexroth, "Two Americans Seen Abroad: U.S. Art Across Time and Space", *Art News*, 58, zomer 1959, blz. 30, 33, 52

10 Vertalingen van deze besprekingen van de Pollock-tentoonstelling in 1958 in *Het Parool* (6 juni), *Het Vrije Volk* (21 juni), *De Telegraaf* (6 juni) en het *Algemeen Handelsblad* (30 juni) worden bewaard in de archieven van het Museum of Modern Art in New York, Records of the International Program, ice-f-35-57, doos 35, dossier 6.

11 v. D., "Jong Amerika schildert: Expositie in Amsterdam," *Trouw*, 1 november 1958. Zie voor Barr diens introductie bij *The New American Painting: As Shown in Eight European Countries, 1958–1959*, tentoonstellingskatalogus van het Museum of Modern Art, New York 1959, blz. 15–16. In deze katalogus, gemaakt voor de opstelling in New York van "The New American Painting," zijn sommige eerdere Europese besprekingen opgenomen.

12 Nederlandse besprekingen van "The New American Painting" en een vertaling van deze besprekingen zijn te vinden in de archieven van het Museum of Modern Art, ice-f-35-57, doos 37, dossier 10.

13 Pontus Hulten, "Five Fragments from the History of Modern Museet," ongepubliceerd manuscript, Moderna Museet Archief, blz. 42.

14 Geciteerd in Dieter Honisch en Jens Christian Jensen, *Amerikanische Kunst von 1945 bis*

heute: Kunst der USA in europäischen Sammlungen, DuMont Buchverlag, Keulen 1976, blz. 122.

15 Michel Ragon, "L'Ecole de Paris, va-t-elle démissionner?" *Arts* nr. 969 (1–6 juli 1964), blz. 1.

16 Geciteerd in *'60 '80 Attitudes/Concepts/Images*, tentoonstellingskatalogus van het Stedelijk Museum, Amsterdam 1982, blz. 6–7. Voor een lijst van door het Stedelijk Museum verworven Amerikaanse werken zie *De collectie van het Stedelijk Museum 1963–1973* en *De collectie van het Stedelijk Museum 1974–1978*, gepubliceerd in respectievelijk 1977 en 1980 door het Stedelijk Museum. Onder de leiding van Edy de Wilde, die Sandberg in 1963 opvolgde, organiseerde het Stedelijk vele Amerikaanse tentoonstellingen. Naast de tentoonstellingen die via het International Program van het Museum of Modern Art werden getoond, waaronder een-manstentoonstellingen van Franz Kline (1962), Hans Hofmann (1965), Robert Motherwell (1966), Robert Rauschenberg (1965), Willem de Kooning (1968), Frank Stella en Claes Oldenburg (beide 1970), stelde het museum eenmans-exposities samen van Alfred Jensen (1963); Morris Louis en James Rosenquist (beide 1965); Roy Lichtenstein en Larry Bell (beide 1967); Robert Rauschenberg, Andy Warhol en Sam Francis (alle 1968); Mark Tobey, Al Held, Al Copley, Jim Dine, Alexander Calder, Robert Irwin en Douglas Wheeler (alle 1969); George Sugarman en Edward Kienholz (beide 1970). Onder de groepstentoonstellingen bevonden zich "American Pop Art" en "American Graphic Art from Universal Limited Art Editions" (beide 1964).

17 *'60 '80 Attitudes/Concepts/Images*, blz. 6–7.

18 Jean Leering, die de Wilde in 1964 opvolgde als directeur van het Van Abbemuseum in Eindhoven, zei dat de Wilde pas op het laatste moment besloot de Pop Art-tentoonstelling van het Moderna Museet over te nemen, en alleen maar omdat hij niet afgetroefd wilde worden door de tentoonstelling van eigentijds realisme in het Gemeentemuseum waarvan Pop Art het hoofdbestanddeel vormde. Leering, vraaggesprek met de auteur, Den Haag, 17 mei 1984.

19 Wim Beeren, vraaggesprek met de auteur, Amsterdam, 28 april 1986. Tenzij anders ver-meld zijn alle citaten van Beeren aan dit vraaggesprek ontleend.

20 Sommige minimalisten, zoals Morris, Judd en Flavin in "Kompas" waren al eerder in Europa te zien geweest. Daarvoor nog exposeerde Morris in 1964 in Düsseldorf, en zowel Morris als Judd namen deel aan "Inner and Outer Space" datzelfde jaar in het Moderna Museet. In 1966 was Judd te zien in "New Shapes of Color" van het Stedelijk; Dan Flavin had zijn eerste Europese expositie in de galerie van Rudolf Zwirner in Keulen en Flavin was ook te zien in "Kunst-Licht-Kunst," een tentoonstelling van kunst die met licht te maken had in het Van Abbemuseum. In 1967 opende de galerie van Konrad Fischer in Düsseldorf met een Carl Andre-tentoonstelling. Na Andre exposeerde Fischer Sol LeWitt, Fred Sandback, Richard Artschwager, Bruce Nauman en Robert Smithson. Ook Ileana Sonnabend begon in 1967 en 1968 in Parijs Minimal Art te tonen, maar niet met de hartstocht en het inzicht waarmee ze de zaak van de Pop Art bepleitte.

21 Enno Develing, "Introduction," *Minimal Art*, tentoonstellingskatalogus van het Gemeentemuseum, Den Haag 1968, blz. 11

22 *ibid*.

23 Enno Develing, vraaggesprek met de auteur, 8 april 1986. Tenzij anders vermeld zijn alle

citaten van Develing aan dit vraaggesprek ontleend.

24 De verklaring wordt bewaard in het archief van het Gemeentemuseum.

25 Leering, "Die Kunst der USA auf der Documenta in Kassel," in Honisch en Jensen, *Amerikanische Kunst*, blz. 71.

26 Saskia Bos in gesprek met Agnes en Frits Becht en Edy de Wilde, "Collecting: Public and Private," in *Collectie Becht: Beeldende kunst uit de verzameling van Agnes en Frits Becht*, tentoonstellingskatalogus van het Stedelijk Museum, Amsterdam 1984, blz. 58.

27 Martin Visser, vraaggesprek met de auteur, Bergeyk, 7 april 1986. Tenzij anders vermeld zijn alle citaten van Martin Visser aan dit vraaggesprek ontleend.

28 Geertjan Visser, vraaggesprek met de auteur, Bergeyk, 7 april 1986. Tenzij anders vermeld zijn alle citaten van Geertjan Visser aan dit vraaggesprek ontleend.

29 Visser verwierf later *Inside/Outside* (1968), een koperen vloerwerk waarvan twee helften verschillend zijn geoxideerd omdat de helft buiten is blootgesteld aan de weersomstandigheden. Een andere sculptuur van Andre in de tuin, *Quaker Battery* (1973), bestaat uit vier parallelle houten blokken die steunen op een vijfde blok.

30 Boymans-van Beuningen kocht tijdens het zevenjarig directeurschap van Beeren bijvoorbeeld minimalisten, en ook Richard Serra, Lawrence Weiner, Jonathan Borofsky, Robin Winters, David Salle, Julian Schnabel, Ronnie Cutrone en Keith Haring. In die tijd toonde het museum exposities van Richard Serra, Jonathan Borofsky, David Salle en Claes Oldenburg (wiens *Screwarch*, een gigantische gedraaide schroef, een opdracht uit 1978 van het museum was), Vito Acconci, Walter de Maria en Jean-Michel Basquiat. In 1983 omvatte "Graffiti van New Yorkse kunstenaars uit Nederlands bezit" vele Amerikaanse Graffitti-schilderijen. Al voordat Beeren directeur werd toonde het museum belangstelling voor Amerikaanse kunst, te beginnen met drie reizende tentoonstellingen van het International Program van het Museum of Modern Art: "Leonard Baskin" (1961), "Drawings by Arshile Gorky," (1965), "American Collages" (1966). Deze werden gevolgd door Saul Steinberg (1967), Lee Bontecou (1968), George Rickey (1969), R.B. Kitaj (1970), Jim Dine en Mark Rothko (beide 1971) en George Segal (1972). In de daaropvolgende jaren waren er exposities van Richard Lindner, Flavin, Oppenheim en anderen.

31 René Ricard, "About Julian Schnabel" *Julian Schnabel*, tentoonstellingskatalogus van het Stedelijk Museum, Amsterdam 1982, z. blz.

32 Geert van Beijeren, vraaggesprek met de auteur, Amsterdam, 19 mei 1984.

33 Rudi Fuchs, vraaggesprek met de auteur, 18 mei 1984. Tenzij anders vermeld zijn alle citaten van Fuchs aan dit vraaggesprek ontleend.

34 Donald B. Kuspit, "The Night Mind," *Artforum* 21 (September 1982), blz. 64.

35 Rudi Fuchs, "Inleiding", *Van Abbemuseum, Eindhoven*, Haarlem 1982, blz. 16.

36 Sandberg, *Pioneers of Modern Art*, z. blz.

Works in the Exhibition

The works are arranged according to the installation at the Whitney Museum. There will be some substitutions and additions for the installation at the Stedelijk Museum. Dimensions are in inches, followed by centimeters; height precedes width precedes depth.

Works from the Permanent Collection of the Whitney Museum of American Art

GALLERY 1

Philip Guston (1913–1980)
Dial, 1956
Oil on canvas, 72 x 76 (182.9 x 193)
Purchase 56.44

Marsden Hartley (1877–1943)
Landscape, New Mexico, 1919–20
Oil on canvas, 28 x 36 (71.1 x 91.4)
Purchase, with funds from Frances and Sydney Lewis 77.23
Granite by the Sea, 1937
Oil on composition board, 20 x 28 (50.8 x 71.1)
Purchase 42.31
Robin Hood Cove, Georgetown, Maine, 1938
Oil on board, 21¾ x 25⅞ (55.2 x 65.7)
50th Anniversary Gift of Ione Walker in memory of her husband, Hudson D. Walker 87.63
Sundown by the Ruins, 1942
Oil on masonite, 22 x 28 (55.9 x 71.1)
Gift of Charles Simon 80.51

Edward Ruscha (b. 1937)
Large Trademark with Eight Spotlights, 1962
Oil on canvas, 66¾ x 133¼ (169.5 x 338.5)
Purchase, with funds from the Mrs. Percy Uris Purchase Fund 85.41

John Sloan (1871–1951)
The Blue Sea—Classic, 1918
Oil on canvas, 24 x 30 (61 x 76.2)
Gift of Gertrude Vanderbilt Whitney, by exchange 51.39

GALLERY 2

Carl Andre (b. 1935)
Twenty-Ninth Copper Cardinal, 1975
Copper, 29 units, ³⁄₁₆ x 580 (.2 x 1473.2) overall
Purchase, with funds from the Gilman

Foundation, Inc. and the National Endowment for the Arts 75.55

Thomas Hart Benton (1889–1975)
Martha's Vineyard, 1925
Oil on canvas, 16 x 20 (40.6 x 50.8)
Gift of Gertrude Vanderbilt Whitney 31.99

Oscar Bluemner (1867–1938)
Last Evening of the Year, c. 1929
Oil on wood, 14 x 10 (35.6 x 25.4)
Gift of Juliana Force 31.115

Glenn O. Coleman (1887–1932)
Street Scene in Lower New York, c. 1927
Oil on canvas, 30¼ x 25 (76.8 x 63.5)
Gift of Mrs. Herbert B. Lazarus 72.152

Jim Dine (b. 1935)
The Black Rainbow, 1959–60
Oil on cardboard, 39⅝ x 59¾ (100.6 x 151.8)
Gift of Andy Warhol 74.112

Hans Hofmann (1880–1966)
Fantasia in Blue, 1954
Oil on canvas, 60 x 52 (152.4 x 132.1)
Purchase, with funds from the Friends of the Whitney Museum of American Art 57.21

Rockwell Kent (1882–1971)
Puffin Rock, Ireland, 1926–27
Oil on wood, 24 x 29¾ (61 x 75.6)
Gift of Gertrude Vanderbilt Whitney 31.256

Franz Kline (1910–1962)
Mahoning, 1956
Oil and paper collage on canvas, 80 x 100 (203.2 x 254)
Purchase, with funds from the Friends of the Whitney Museum of American Art 57.10

George Luks (1867–1933)
Armistice Night, 1918
Oil on canvas, 37 x 68¾ (94 x 174.6)
Gift of an anonymous donor 54.58
Salmon Fishing, Medway River, Nova Scotia, 1919
Oil on canvas, 25 x 30 (63.5 x 76.2)
Gift of Mr. and Mrs. Herbert R. Steinmann 61.11

John Marin (1870–1953)
Wave on Rock, 1937
Oil on canvas, 22¾ x 30 (57.8 x 76.2)
Purchase, with funds from Charles Simon and the Painting and Sculpture Committee 81.18

Jackson Pollock (1912–1956)
Number 27, 1950
Oil on canvas, 49 x 106 (124.5 x 269.2)
Purchase 53.12

Robert Rauschenberg (b. 1925)
Yoicks, 1953
Oil, fabric, and paper on canvas, 96 x 72 (243.8 x 182.9)
Gift of the artist 71.210

Julian Schnabel (b. 1951)
Hope, 1982
Oil on velvet, 110 x 158 (279.4 x 401.3)
Purchase, with funds from an anonymous donor 82.13

Frank Stella (b. 1936)
Die Fahne Hoch, 1959
Enamel on canvas, 121½ x 73 (308.6 x 185.4)
Gift of Mr. and Mrs. Eugene M. Schwartz and purchase, with funds from the John I.H. Baur Purchase Fund, the Charles and Anita Blatt Fund, Peter M. Brant, B.H. Friedman, the Gilman Foundation, Inc., Susan Morse Hilles, The Lauder Foundation, Frances and Sydney Lewis, the Albert A. List Fund, Philip Morris Incorporated, Sandra Payson, Mr. and Mrs. Albrecht Saalfield, Mrs. Percy Uris, Warner Communications Inc., and the National Endowment for the Arts 75.22

Clyfford Still (1904–1980)
Untitled, 1945
Oil on canvas, 42⅜ x 33⅝ (107.6 x 85.4)
Gift of Mr. and Mrs. B.H. Friedman 69.3

GALLERY 3

John Baldessari (b. 1931)
An Artist Is Not Merely The Slavish Announcer..., 1967–68
Synthetic polymer and photoemulsion on canvas, 59⅛ x 45⅛ (150.2 x 114.6)
Purchase, with funds from the Painting and Sculpture Committee and gift of an anonymous donor 92.21

Thomas Hart Benton (1889–1975)
Autumn, 1940–41
Oil tempera on composition board, 22½ x 28⅝ (57.2 x 72.7)
Loula D. Lasker Bequest 66.114
Poker Night (from "A Streetcar Named Desire"), 1948
Tempera and oil on panel, 36 x 48 (91.4 x 121.9)
Mrs. Percy Uris Bequest 85.49.2

Works in the Exhibition

Charles Burchfield (1893–1967)
Winter Twilight, 1930
Oil on composition board, 27¾ x 30½
(70.5 x 77.5) sight
Purchase 31.128

William Copley (b. 1919)
Monsieur Verdou, 1973
Synthetic polymer on canvas, 60 x 96
(152.4 x 243.8)
Gift of the artist 74.52

Willem de Kooning (b. 1904)
Woman and Bicycle, 1952–53
Oil on canvas, 76½ x 49 (194.3 x 124.5)
Purchase 55.35

Charles Demuth (1883–1935)
Buildings, Lancaster, 1930
Oil on composition board, 24 x 20
(61 x 50.8)
Gift of an anonymous donor 58.63

(Samuel) Wood Gaylor (1883–1957)
Bob's Party, Number 1, 1918
Oil on canvas, 20 x 36¼ (50.8 x 92.1)
Gift of Howard and Jean Lipman
80.48.1

Ellsworth Kelly (b. 1923)
Blue Panel I, 1977
Oil on canvas, 105 x 56¾ (266.7 x 144.1)
50th Anniversary Gift of the Gilman
Foundation, Inc. and Agnes Gund
79.30

Reginald Marsh (1898–1954)
Negroes on Rockaway Beach, 1934
Egg tempera on composition board,
30 x 40 (76.2 x 101.6)
Gift of Mr. and Mrs. Albert Hackett 61.2
Minsky's Chorus, 1935
Tempera on composition board, 38 x 44
(96.5 x 111.8) overall
Partial and promised gift of Mr. and Mrs.
Albert Hackett in honor of Edith and
Lloyd Goodrich P.5.83

Claes Oldenburg (b. 1929)
French Fries and Ketchup, 1963
Vinyl and kapok, 10½ x 42 x 44
(26.7 x 106.7 x 111.8)
50th Anniversary Gift of Mr. and Mrs.
Robert M. Meltzer 79.37

Larry Rivers (b. 1923)
Still Life with Grapefruit and Seltzer Bottle, 1954
Oil on canvas, 28 x 36 (71.1 x 91.4)
Lawrence H. Bloedel Bequest 77.1.46

David Salle (b. 1952)
Sextant in Dogtown, 1987
Oil and acrylic on canvas, 96³⁄₁₆ x 126¼
(244.3 x 320.7)
Purchase, with funds from the Painting
and Sculpture Committee 88.8

Joel Shapiro (b. 1941)
Untitled, 1980–81
Bronze, 52⅞ x 64 x 45½
(134.3 x 162.6 x 115.6)
Purchase, with funds from the Painting
and Sculpture Committee 83.5

Charles Sheeler (1883–1965)
Interior, 1926
Oil on canvas, 33 x 22 (83.8 x 55.9)
Gift of Gertrude Vanderbilt Whitney
31.344
River Rouge Plant, 1932
Oil on canvas, 20 x 24⅛ (50.8 x 61.3)
Purchase 32.43

David Smith (1906–1965)
Running Daughter, 1956
Painted steel, 100⅜ x 34 x 20
(255 x 86.4 x 50.8)
50th Anniversary Gift of Mr. and Mrs.
Oscar Kolin 81.42

Wayne Thiebaud (b. 1920)
Pie Counter, 1963
Oil on canvas, 30 x 36 (76.2 x 91.4)
Purchase, with funds from the Larry
Aldrich Foundation Fund
64.11

Andy Warhol (1925–1987)
Before and After, 3, 1962
Synthetic polymer and graphite on
canvas, 72 x 99⅝ (182.9 x 253)
Purchase, with funds from Charles
Simon 71.226

GALLERY 4

Milton Avery (1885–1965)
Dunes and Sea II, 1960
Oil on canvas, 51⅞ x 72 (131.8 x 182.9)
50th Anniversary Gift of Sally Avery
91.60

Larry Bell (b. 1939)
Untitled, 1967
Mineral-coated glass and rhodium-
plated brass on plexiglass base,
57⅛ x 24¼ x 24¼ (145.1 x 61.6 x 61.6)
overall
Gift of Howard and Jean Lipman
80.38a-b

Patrick Henry Bruce (1881–1936)
Painting, c. 1921–22
Oil on canvas, 35 x 45¾ (88.9 x 116.2)
Gift of an anonymous donor 54.20

Stuart Davis (1892–1964)
Egg Beater No. 1, 1927
Oil on canvas, 29⅛ x 36 (74 x 91.4)
Gift of Gertrude Vanderbilt Whitney
31.169
Owh! in San Paõ, 1951
Oil on canvas, 52¼ x 41¾ (132.7 x 106)
Purchase 52.2

Arthur G. Dove (1880–1946)
Land and Seascape, 1942
Oil on canvas, 25 x 34¾ (63.5 x 88.3)
Gift of Mr. and Mrs. N.E. Waldman 68.79

Arshile Gorky (1904–1948)
The Artist and His Mother, c. 1926–36
Oil on canvas, 60 x 50 (152.4 x 127)
Gift of Julien Levy for Maro and Natasha
Gorky in memory of their father 50.17
Painting, 1936–37
Oil on canvas, 38 x 48 (96.5 x 121.9)
Purchase 37.39

Marsden Hartley (1877–1943)
Painting, Number 5, 1914–15
Oil on canvas, 39½ x 31¾ (100.3 x 80.6)
Gift of an anonymous donor 58.65

Jasper Johns (b. 1930)
White Target, 1957
Wax and oil on canvas, 30 x 30 (76.2 x 76.2)
Purchase 71.211
Three Flags, 1958
Encaustic on canvas, 30⅞ x 45½ x 5 (78.4
x 115.6 x 12.7)
50th Anniversary Gift of the Gilman
Foundation, Inc., The Lauder
Foundation, A. Alfred Taubman, an
anonymous donor, and purchase
80.32

Donald Judd (1928–1994)
Untitled, 1984
Aluminum with plexiglass over plexi-
glass, 6 pieces, 177³⁄₁₆ x 39⅜ x 19¹¹⁄₁₆
(450.1 x 100 x 50) overall
Purchase, with funds from the Brown
Foundation, Inc. in memory of Margaret
Root Brown 85.14a-f

Ellsworth Kelly (b. 1923)
Atlantic, 1956
Oil on canvas, 2 panels, 80 x 114
(203.2 x 289.6) overall
Purchase 57.9

Sol LeWitt (b. 1928)
Five Towers, 1986
Painted wood, 8 units, 86⁹⁄₁₆ x 86⁶⁹⁄₁₆ x 86⁹⁄₁₆
(219.9 x 219.9 x 219.9) overall
Purchase, with funds from the Louis and
Bessie Adler Foundation, Inc., Seymour
M. Klein, President, the John I.H. Baur
Purchase Fund, the Grace Belt Endowed
Purchase Fund, The Sondra and Charles
Gilman, Jr. Foundation, Inc., The List
Purchase Fund, and the Painting and
Sculpture Committee 88.7a-h

Roy Lichtenstein (b. 1923)
Still Life with Crystal Bowl, 1973
Oil and synthetic polymer on canvas,
52 x 42 (132.1 x 106.7)
Purchase, with funds from Frances and
Sydney Lewis 77.64

John McLaughlin (1898–1976)
Untitled (Geometric Abstraction), 1953
Oil on panel, 32 x 38 (81.3 x 96.5)
Promised gift of Beth and James DeWoody
P.1.86
Untitled, 1955
Oil on composition board, 32 x 38 (81.3 x 96.5)
Gift of Mitchell, Hutchins Inc. 74.110

Robert Mangold (b. 1937)
Manila-Neutral Area, 1965–66
Oil on composition board, 2 panels,
96 x 96 (243.8 x 243.8) overall
Gift of Philip Johnson 72.41

Georgia O'Keeffe (1887–1986)
Flower Abstraction, 1924
Oil on canvas, 48 x 30 (121.9 x 76.2)
50th Anniversary Gift of Sandra Payson
85.47

Maurice Prendergast (1858–1924)
Summer's Day, 1916–18
Oil on canvas, 20¼ x 28¼ (51.4 x 71.8)
Lawrence H. Bloedel Bequest 77.1.43

Mark Rothko (1903–1970)
Untitled, 1953
Mixed media on canvas, 106 x 50⅞
(269.2 x 129.2) irregular
Gift of The Mark Rothko Foundation, Inc.
85.43.2

David Smith (1906–1965)
Lectern Sentinel, 1961
Stainless steel, 101¾ x 33 x 20½
(258.4 x 83.8 x 52.1)
Purchase, with funds from the Friends of
the Whitney Museum of American Art
62.15

Leon Polk Smith (b. 1906)
N.Y. City, 1945
Oil on canvas, 47 x 33 (119.4 x 83.8)
50th Anniversary Gift of the Edward R.
Downe, Jr. Purchase Fund and the
National Endowment for the Arts 79.24

Joseph Stella (1877–1946)
**The Brooklyn Bridge: Variation on
an Old Theme**, 1939
Oil on canvas, 70 x 42 (177.8 x 106.7)
Purchase 42.15

John Storrs (1885–1956)
Forms in Space #1, c. 1924
Marble, 76¾ x 12⅝ x 8⅝
(194.9 x 32.1 x 21.9)
50th Anniversary Gift of Mr. and Mrs.
B.H. Friedman in honor of Gertrude
Vanderbilt Whitney, Flora Whitney Miller
and Flora Miller Biddle 84.37

GALLERY 5

James Lee Byars (b. 1932)
Untitled, 1960
Granite, 9½ x 6¼ x 5½ (24.1 x 15.9 x 14)
overall
Gift of the Howard and Jean Lipman
Foundation, Inc. 66.17a-b

Bruce Nauman (b. 1941)
Untitled, 1965–66
Latex on burlap, dimensions variable
Gift of Mr. and Mrs. Peter M. Brant 76.43
**Six inches of my knee extended to
six feet**, 1967
Fiberglass, 68½ x 5¾ x 3⅞
(174 x 14.6 x 9.8)
Partial and promised gift of Robert A.M.
Stern P.14.91

Barnett Newman (1905–1970)
Day One, 1951–52
Oil on canvas, 132 x 50¼ (335.3 x 127.6)
Purchase, with funds from the Friends of
the Whitney Museum of American Art
67.18

Ad Reinhardt (1913–1967)
Abstract Painting, Blue 1953, 1953
Oil on canvas, 50 x 28 (127 x 71.1)
Gift of Susan Morse Hilles 74.22

GALLERY 6

Milton Avery (1885–1965)
Tree Fantasy, 1950
Oil on canvas, 30¼ x 40¼ (76.8 x 102.2)
Mrs. Percy Uris Bequest 85.49.1

George Bellows (1882–1925)
Floating Ice, 1910
Oil on canvas, 45 x 63 (114.3 x 160)
Gift of Gertrude Vanderbilt Whitney 31.96

William J. Glackens (1870–1938)
Parade, Washington Square, 1912
Oil on canvas, 26 x 31 (66 x 78.7)
Gift of Gertrude Vanderbilt Whitney
31.215
Fête de Suquet, 1932
Oil on canvas, 25¾ x 32 (65.4 x 81.3)
Purchase 33.13

Marsden Hartley (1877–1943)
Mountain, Number 21, 1929–30
Oil on canvas, 34 x 30 (86.4 x 76.2)
Gift of Mr. and Mrs. Herman Schneider
67.73

Edward Hopper (1882–1967)
**Interior Courtyard at 48 rue
de Lille, Paris**, 1906
Oil on wood, 13 x 9⅝ (33 x 24.4)
Josephine N. Hopper Bequest 70.1304
Paris Street, 1906
Oil on wood, 13 x 9⅜ (33 x 23.8)
Josephine N. Hopper Bequest 70.1296
Blackhead, Monhegan, 1916–19
Oil on wood, 9⅜ x 13 (23.8 x 33)
Josephine N. Hopper Bequest 70.1668
Rocky Cliffs by the Sea, 1916–19
Oil on canvas, 9⅜ x 12¾ (23.8 x 32.4)
Josephine N. Hopper Bequest 70.1675
Rocky Projection at the Sea, 1916–19
Oil on composition board, 9 x 12⅞
(22.9 x 32.7)
Josephine N. Hopper Bequest 70.1310

Brice Marden (b. 1938)
Summer Table, 1972
Oil and wax on canvas, 3 panels, 60 x 105
(152.4 x 266.7) overall
Purchase, with funds from the National
Endowment for the Arts 73.30

Georgia O'Keeffe (1887–1986)
It Was Blue and Green, 1960
Oil on canvas mounted on composition
board, 30¹⁄₁₆ x 40⅛ (76.4 x 101.9)
Lawrence H. Bloedel Bequest 77.1.37

Robert Ryman (b. 1930)
Carrier, 1979
Oil on cotton with metal brackets,
81½ x 78 (207 x 198.1)
Purchase, with funds from the National
Endowment for the Arts and the
Painting and Sculpture Committee
80.40

John Sloan (1871–1951)
Backyards, Greenwich Village, 1914
Oil on canvas, 26 x 32 (66 x 81.3)
Purchase 36.153

Cy Twombly (b. 1928)
Untitled, 1969
Oil and crayon on canvas, 78 x 103
(198.1 x 261.6)
Purchase, with funds from Mr. and Mrs.
Rudolph B. Schulhof 69.29

GALLERY 7

Willem de Kooning (b. 1904)
Woman Accabonac, 1966
Oil on paper mounted on canvas, 79 x 35
(200.7 x 88.9)
Purchase, with funds from the artist and
Mrs. Bernard F. Gimbel 67.75
Woman in Landscape III, 1968
Oil on paper mounted on canvas, 63½ x
42½ (161.3 x 108)
Purchase, with funds from Mrs. Bernard
F. Gimbel and the Bernard F. and Alva B.
Gimbel Foundation 68.99

Guy Pène du Bois (1884–1958)
Opera Box, 1926
Oil on canvas, 57½ x 45¼ (146.1 x 114.9)
Purchase 31.184

William J. Glackens (1870–1938)
Girl in Black and White, 1914
Oil on canvas, 32 x 26 (81.3 x 66)
Gift of the Glackens Family 38.53

Adolph Gottlieb (1903–1974)
The Frozen Sounds, Number 1, 1951
Oil on canvas, 36 x 48 (91.4 x 121.9)
Gift of Mr. and Mrs. Samuel M. Kootz 57.3
Unstill Life, 1952
Oil on canvas, 36 x 48 (91.4 x 121.9)
Gift of Mr. and Mrs. Alfred Jaretzki, Jr. 56.25

Joan Mitchell (1926–1992)
Hemlock, 1956
Oil on canvas, 91 x 80 (231.1 x 203.2)
Purchase, with funds from the Friends of
the Whitney Museum of American Art
58.20

Robert Rauschenberg (b. 1925)
Satellite, 1955
Oil, fabric, paper, and wood on canvas
with stuffed pheasant
79⅜ x 43¼ x 5⅝ (201.6 x 109.9 x 14.3)
Gift of Claire B. Zeisler and purchase
with funds from the Mrs. Percy Uris
Purchase Fund 91.85

Richard Serra (b. 1939)
Prop, 1968
Lead antimony, 97½ x 60 x 43 (247.7 x
152.4 x 109.2)
Purchase, with funds from the Howard
and Jean Lipman Foundation, Inc.
69.20

John Sloan (1871–1951)
Dolly with a Black Bow, 1909
Oil on canvas, 32 x 26 (81.3 x 66)
Gift of Miss Amelia Elizabeth White 59.28
Kitchen and Bath, 1912
Oil on composition board, 24 x 20
(61 x 50.8)
Gift of Mr. and Mrs. Albert Hackett 60.44

Bradley Walker Tomlin (1899–1953)
Number 2–1950, 1950
Oil on canvas, 54 x 42 (137.2 x 106.7)
Gift of Mr. and Mrs. David Rockefeller in
honor of John I.H. Baur 81.8

GALLERY 8

John Chamberlain (b. 1927)
Jackpot, 1962
Metal and paper, 60 x 52 x 46
(152.4 x 132.1 x 116.8)
Gift of Andy Warhol 75.52

Willem de Kooning (b. 1904)
Door to the River, 1960
Oil on canvas, 80 x 70 (203.2 x 177.8)
Purchase, with funds from the Friends of
the Whitney Museum of American Art
60.63
Untitled VII, 1983
Oil on canvas, 80 x 70 (203.2 x 177.8)
Partial and promised gift of Robert W.
Wilson P.4.84

Kenneth Noland (b. 1924)
Song, 1958
Synthetic polymer on canvas, 65 x 65
(165.1 x 165.1)
Purchase, with funds from the Friends of
the Whitney Museum of American Art
63.31

Restaurant Wall

Eric Fischl (b. 1948)
A Visit To/A Visit From/The Island,
1983
Oil on canvas, 2 panels, 84 x 168 (213.4 x
426.7) overall
Purchase, with funds from the Louis and
Bessie Adler Foundation, Inc., Seymour
M. Klein, President 83.17a-b

**Works from the Stedelijk Museum,
Amsterdam**

Karel Appel (b. 1921)
Nude #1, 1994
Oil on canvas, 60 x 48 (153 x 122)

Jan Dibbets (b. 1941)
Perspective Correction–My Studio,
1968
Photo-sensitized canvas, 45 x 45 (115 x 115)

Jean Dubuffet (1901–1985)
Grillade de boeuf, 1957
Oil on canvas, 51 x 38 (130 x 96.5)

Günther Förg (b. 1952)
Untitled, 1994
Acrylic on cotton duck, 59 x 51 (150 x 130)
On loan to the Stedelijk Museum

Gilbert + George (b. 1943, 1942)
Crusade, 1980
16 hand-colored photographs, 94⅞ x 79⅛
(241 x 201) overall
On loan to the Stedelijk Museum

Marsden Hartley (1877–1943)
Camden Hills from Baker's Island,
1938
Oil on board, 28 x 22 (70 x 55)

Asger Jorn (1914–1973)
Apollinaire, 1956
Oil on canvas, 49 x 39 (125 x 100)

Per Kirkeby (b. 1938)
To and Fro III, 1993
Oil on canvas, 48 x 48 (122 x 122)
On loan to the Stedelijk Museum

Jannis Kounellis (b. 1936)
Untitled, 1989
Steel, 41 x 29 x 7 (103.5 x 73.5 x 18.5)

Markus Lüpertz (b. 1941)
Men Without Women: Parsifal, 1993
Tempera and oil on canvas, 63¼ x 51¼
(162 x 130)
On loan to the Stedelijk Museum

Arnulf Rainer (b. 1929)
Untitled, 1983
Oil on canvas, 29 x 40 (73 x 102)

Antonio Saura (b. 1930)
Imaginary Portrait of Gréco, 1967
Oil on canvas, 51 x 38 (130 x 97)

Werken in de tentoonstelling

De volgorde van de werken is die van de tentoonstelling in het Whitney Museum. Bij de tentoonstelling in het Stedelijk Museum zullen bepaalde werken worden toegevoegd of vervangen door andere. Afmetingen zijn gegeven in centimeters; hoogte x breedte x diepte.

Werken uit de vaste verzameling van het Whitney Museum of American Art

ZAAL 1

Philip Guston (1913–1980)
Dial, 1956
Olieverf op linnen, 182.9 x 193
Aankoop 56.44

Marsden Hartley (1877–1943)
Landscape, New Mexico, 1919–20
Olieverf op linnen, 71.1 x 91.4
Aangekocht met steun van Frances en Sydney Lewis 77.23
Granite by the Sea, 1937
Olieverf op board, 50.8 x 71.1
Aankoop 42.31
Robin Hood Cove, Georgetown, Maine, 1938. Olieverf op hardboard, 55.2 x 65.7
Geschenk ter gelegenheid van het vijftigjarig bestaan, van Ione Walker ter nagedachtenis aan haar man, Hudson D. Walker 87.63
Sundown by the Ruins, 1942
Olieverf op masoniet, 55.9 x 71.1
Schenking van Charles Simon 80.51

Edward Ruscha (geb. 1937)
Large Trademark with Eight Spotlights, 1962
Olieverf op linnen, 169.5 x 338.5
Aangekocht met steun van het Mrs. Percy Uris Purchase Fund 85.41

John Sloan (1871–1951)
The Blue Sea—Classic, 1918
Olieverf op linnen, 61 x 76.2
Schenking van Gertrude Vanderbilt Whitney, via ruil 51.39

ZAAL 2

Carl Andre (geb. 1935)
Twenty-Ninth Copper Cardinal, 1975
Koper, 29 delen, .2 x 1473.2 in totaal
Aangekocht met steun van de Gilman Foundation, Inc. en het National Endowment for the Arts 75.55

Thomas Hart Benton (1889–1975)
Martha's Vineyard, 1925
Olieverf op linnen, 40.6 x 50.8
Schenking van Gertrude Vanderbilt Whitney 31.99

Oscar Bluemner (1867–1938)
Last Evening of the Year, c. 1929
Olieverf op hout, 35.6 x 25.4
Schenking van Juliana Force 31.115

Glenn O. Coleman (1887–1932)
Street Scene in Lower New York, c. 1927
Olieverf op linnen, 76.8 x 63.5
Schenking van Mrs. Herbert B. Lazarus 72.152

Jim Dine (geb. 1935)
The Black Rainbow, 1959–60
Olieverf op karton, 100.6 x 151.8
Schenking van Andy Warhol 74.112

Hans Hofmann (1880–1966)
Fantasia in Blue, 1954
Olieverf op linnen, 152.4 x 132.1
Aangekocht met steun van de Vrienden van het Whitney Museum of American Art 57.21

Rockwell Kent (1882–1971)
Puffin Rock, Ireland, 1926–27
Olieverf op paneel, 61 x 75.6
Schenking van Gertrude Vanderbilt Whitney 31.256

Franz Kline (1910–1962)
Mahoning, 1956
Collage van olieverf en papier op linnen, 203.2 x 254
Aangekocht met steun van de Vrienden van het Whitney Museum of American Art 57.10

George Luks (1867–1933)
Armistice Night, 1918
Olieverf op linnen, 94 x 174.6
Anonieme schenking 54.58
Salmon Fishing, Medway River, Nova Scotia, 1919
Olieverf op linnen, 63.5 x 76.2
Schenking van Mr. en Mrs. Herbert R. Steinmann 61.11

John Marin (1870–1953)
Wave on Rock, 1937
Olieverf op linnen, 57.8 x 76.2
Aangekocht met steun van Charles Simon en de Painting and Sculpture Committee 81.18

Jackson Pollock (1912–1956)
Number 27, 1950
Olieverf op linnen, 124.5 x 269.2
Aankoop 53.12

Robert Rauschenberg (geb. 1925)
Yoicks, 1953
Olieverf, textiel en papier op linnen, 243.8 x 182.9
Schenking van de kunstenaar 71.210

Julian Schnabel (geb. 1951)
Hope, 1982
Olieverf op fluweel, 279.4 x 401.3
Aangekocht met steun van een anonieme donateur 82.13

Frank Stella (geb. 1936)
Die Fahne Hoch, 1959
Emaille op linnen, 308.6 x 185.4
Schenking van Mr. en Mrs. Eugene M. Schwartz en aangekocht met steun het John I.H. Baur Purchase Fund, het Charles en Anita Blatt Fund, Peter M. Brant, B.H. Friedman, de Gilman Foundation, Inc., Susan Morse Hilles, de Lauder Foundation, Frances en Sydney Lewis, het Albert A. List Fund, Philip Morris Incorporated, Sandra Payson, Mr. en Mrs. Albrecht Saalfield, Mrs. Percy Uris, Warner Communications Inc. en het National Endowment for the Arts 75.22

Clyfford Still (1904–1980)
Untitled, 1945
Olieverf op linnen, 107.6 x 85.4
Schenking van Mr. en Mrs. B.H. Friedman 69.3

ZAAL 3

John Baldessari (geb. 1931)
An Artist Is Not Merely The Slavish Announcer..., 1967–68
Synthetische polymeer en lichtgevoelige laag op linnen, 150.2 x 114.6
Aangekocht met steun van de Painting and Sculpture Committee en schenking van een anonieme donateur 92.21

Thomas Hart Benton (1889–1975)
Autumn, 1940–41
Olietempera op board, 57.2 x 72.7
Legaat van Loula D. Lasker 66.114
Poker Night (from "A Streetcar Named Desire"), 1948
Tempera en olieverf op paneel, 91.4 x 121.9
Legaat van Mrs. Percy Uris 85.49.2

Charles Burchfield (1893–1967)
Winter Twilight, 1930
Olieverf op board, 70.5 x 77.5
Aankoop 31.128

William Copley (geb. 1919)
Monsieur Verdou, 1973
Synthetische polymeer op linnen, 152.4 x
243.8
Schenking van de kunstenaar 74.52

Willem de Kooning (geb. 1904)
Woman and Bicycle, 1952–53
Olieverf op linnen, 194.3 x 124.5
Aankoop 55.35

Charles Demuth (1883–1935)
Buildings, Lancaster, 1930
Olieverf op board, 61 x 50.8
Schenking van een anonieme donateur
58.63

(Samuel) Wood Gaylor (1883–1957)
Bob's Party, Number 1, 1918
Olieverf op linnen, 50.8 x 92.1
Schenking van Howard en Jean Lipman
80.48.1

Ellsworth Kelly (geb. 1923)
Blue Panel I, 1977
Olieverf op linnen, 266.7 x 144.1
Geschenk ter gelegenheid van het vijftig-
jarig bestaan, van de Gilman Foundation,
Inc. en Agnes Gund 79.30

Reginald Marsh (1898–1954)
Negroes on Rockaway Beach, 1934
Eitempera op board, 76.2 x 101.6
Schenking van Mr. en Mrs. Albert
Hackett 61.2
Minsky's Chorus, 1935
Tempera op board, 96.5 x 111.8 in totaal
Gedeeltelijke en toegezegde schenking
van Mr. en Mrs. Albert Hackett ter ere
van Edith en Lloyd Goodrich
P.5.83

Claes Oldenburg (geb. 1929)
French Fries and Ketchup, 1963
Vinyl en kapok, 26.7 x 106.7 x 111.8
Geschenk ter gelegenheid van het vijftig-
jarig bestaan, van Mr. en Mrs. Robert M.
Meltzer 79.37

Larry Rivers (geb. 1923)
**Stil Life with Grapefruit and Seltzer
Bottle**, 1954
Olieverf op linnen, 71.1 x 91.4
Legaat van Lawrence H. Bloedel
77.1.46

David Salle (geb. 1952)
Sextant in Dogtown, 1987
Olieverf en acrylverf op linnen,
244.3 x 320.7
Aangekocht met steun van de Painting
and Sculpture Committee 88.8

Joel Shapiro (geb. 1941)
Untitled, 1980–81
Brons, 134.3 x 162.6 x 115.6
Aangekocht met steun van de Painting
and Sculpture Committee 83.5

Charles Sheeler (1883–1965)
Interior, 1926
Olieverf op linnen, 83.8 x 55.9
Schenking van Gertrude Vanderbilt
Whitney 31.344
River Rouge Plant, 1932
Olieverf op linnen, 50.8 x 61.3
Aankoop 32.43

David Smith (1906–1965)
Running Daughter, 1956
Staal, beschilderd, 255 x 86.4 x 50.8
Geschenk ter gelegenheid van het
vijftigjarig bestaan, van Mr. en Mrs.
Oscar Kolin 81.42

Wayne Thiebaud (geb. 1920)
Pie Counter, 1963
Olieverf op linnen, 76.2 x 91.4
Aangekocht met steun van het Larry
Aldrich Foundation Fund 64.11

Andy Warhol (1925–1987)
Before and After, 3, 1962
Synthetische polymeer en grafiet op
linnen, 182.9 x 253
Aangekocht met steun van Charles
Simon 71.226

ZAAL 4

Milton Avery (1885–1965)
Dunes and Sea II, 1960
Olieverf op linnen, 131.8 x 182.9
Geschenk ter gelegenheid van het
vijftigjarig bestaan, van Sally Avery 91.60

Larry Bell (geb. 1939)
Untitled, 1967
Glas met mineraalcoating en rhodium
bekleed koper op plexiglas sokkel,
145.1 x 61.6 x 61.6
Schenking van Howard en Jean Lipman
80.38a-b

Patrick Henry Bruce (1881–1936)
Painting, c. 1921–22

Olieverf op linnen, 88.9 x 116.2
Schenking van een anonieme donateur
54.20

Stuart Davis (1892–1964)
Egg Beater No. 1, 1927
Olieverf op linnen, 74 x 91.4
Schenking van Gertrude Vanderbilt
Whitney 31.169
Owh! in San Paõ, 1951
Olieverf op linnen, 132.7 x 106
Aankoop 52.2

Arthur G. Dove (1880–1946)
Land and Seascape, 1942
Olieverf op linnen, 63.5 x 88.3
Schenking van Mr. en Mrs. N.E.
Waldman 68.79

Arshile Gorky (1904–1948)
The Artist and His Mother, c. 1926–36
Olieverf op linnen, 152.4 x 127
Schenking van Julien Levy voor Maro en
Natasha Gorky ter nagedachtenis aan
hun vader 50.17
Painting, 1936–37
Olieverf op linnen, 96.5 x 121.9
Aankoop 37.39

Marsden Hartley (1877–1943)
Painting, Number 5, 1914–15
Olieverf op linnen, 100.3 x 80.6
Schenking van een anonieme donateur
58.65

Jasper Johns (geb. 1930)
White Target, 1957
Was en olieverf op linnen, 76.2 x 76.2
Aankoop 71.211
Three Flags, 1958
Wasschildering op linnen, 78.4 x 115.6 x 12.7
Geschenk ter gelegenheid van het vijftig-
jarig bestaan, van de Gilman Foundation,
Inc., de Lauder Foundation, A. Alfred
Taubman, een anonieme donateur en
aankoop 80.32

Donald Judd (1928–1994)
Untitled, 1984
Aluminium met lagen plexiglas, zes
delen, 450.1 x 100 x 50
Aangekocht met steun van de Brown
Foundation, Inc. ter nagedachtenis aan
Margaret Root Brown 85.14a-f

Ellsworth Kelly (geb. 1923)
Atlantic, 1956
Olieverf op linnen, twee panelen,
203.2 x 289.6 in totaal
Aankoop 57.6

Sol LeWitt (geb. 1928)
Five Towers, 1986
Geschilderd hout, acht delen, 219.9 x
219.9 x 219.9 in totaal
Aankoop met steun van de Louis en
Bessie Adler Foundation, Inc., Seymour
M. Klein, President, het John I.H. Baur
Purchase Fund, het Grace Belt Endowed
Purchase Fund, De Sondra en Charles
Gilman, Jr. Foundation, Inc., het List
Purchase Fund en de Painting and
Sculpture Committee 88.7a-h

Roy Lichtenstein (geb. 1923)
Still Life with Crystal Bowl, 1973
Olieverf en synthetische polymeer op
linnen, 132.1 x 106.7
Aangekocht met steun van Frances en
Sydney Lewis 77.64

John McLaughlin (1898–1976)
Untitled (Geometric Abstraction), 1953
Olieverf op paneel, 81.3 x 96.5
Toegezegde schenking van Beth en
James DeWoody P.1.86
Untitled, 1955
Olieverf op board, 81.3 x 96.5
Schenking van Mitchell, Hutchins Inc.
74.110

Robert Mangold (geb. 1937)
Manila-Neutral Area, 1965–66
Olieverf op board, twee panelen,
243.8 x 243.8 in totaal
Schenking van Philip Johnson 72.41

Georgia O'Keeffe (1887–1986)
Flower Abstraction, 1924
Olieverf op linnen, 121.9 x 76.2
Geschenk ter gelegenheid van het vijftig-
jarig bestaan, van Sandra Payson 85.47

Maurice Prendergast (1858–1924)
Summer's Day, 1916–18
Olieverf op linnen, 51.4 x 71.8
Legaat van Lawrence H. Bloedel 77.1.43

Mark Rothko (1903–1970)
Untitled, 1953
Gemengde technieken op linnen,
269.2 x 129.2
Schenking van de Mark Rothko
Foundation, Inc. 85.43.2

David Smith (1906–1965)
Lectern Sentinel, 1961
Roestvrij staal, 258.4 x 83.8 x 52.1
Aangekocht met steun van de Vrienden
van het Whitney Museum of American
Art 62.15

Leon Polk Smith (geb. 1906)
N.Y. City, 1945
Olieverf op linnen, 119.4 x 83.8
Geschenk ter gelegenheid van het vijftig-
jarig bestaan, van het Edward R. Downe,
Jr. Purchase Fund en het National
Endowment for the Arts 79.24

Joseph Stella (1877–1946)
**The Brooklyn Bridge: Variation on
an Old Theme**, 1939
Olieverf op linnen, 177.8 x 106.7
Aankoop 42.15

John Storrs (1885–1956)
Forms in Space #1, c. 1924
Marmer, 194.9 x 32.1 x 21.9
Geschenk ter gelegenheid van het
vijftigjarig bestaan, van Mr. en Mrs. B.H.
Friedman ter ere van Gertrude
Vanderbilt Whitney, Flora Whitney Miller
en Flora Miller Biddle 84.37

ZAAL 5

James Lee Byars (geb. 1932)
Untitled, 1960
Graniet, 24.1 x 15.9 x 14 in totaal
Schenking van de Howard and Jean
Lipman Foundation, Inc. 66.17a-b

Bruce Nauman (geb. 1941)
Untitled, 1965–66
Latex op canvas, afmetingen afhankelijk
van opstelling
Schenking van Mr. en Mrs. Peter M. Brant
76.43
**Six inches of my knee extended to
six feet**, 1967
Fiberglas, 174 x 14.6 x 9.8
Gedeeltelijke en toegezegde schenking
van Robert A.M. Stern P.14.91

Barnett Newman (1905–1970)
Day One, 1951–52
Olieverf op linnen, 335.3 x 127.6
Aangekocht met steun van de Vrienden van
het Whitney Museum of American Art 67.18

Ad Reinhardt (1913–1967)
Abstract Painting, Blue 1953, 1953
Olieverf op linnen, 127 x 71.1
Schenking van Susan Morse Hilles 74.22

ZAAL 6

Milton Avery (1885–1965)
Tree Fantasy, 1950
Olieverf op linnen, 76.8 x 102.2
Legaat an Mrs. Percy Uris 85.49.1

George Bellows (1882–1925)
Floating Ice, 1910
Olieverf op linnen, 114.3 x 160
Schenking van Gertrude Vanderbilt
Whitney 31.96

William J. Glackens (1870–1938)
Parade, Washington Square, 1912
Olieverf op linnen, 66 x 78.7
Schenking van Gertrude Vanderbilt
Whitney 31.215
Fête de Suquet, 1932
Olieverf op linnen, 65.4 x 81.3
Aankoop 33.13

Marsden Hartley (1877–1943)
Mountain, Number 21, 1929–30
Olieverf op linnen, 86.4 x 76.2
Schenking van Mr. en Mrs. Herman
Schneider 67.73

Edward Hopper (1882–1967)
**Interior Courtyard at rue de Lille 48,
Paris**, 1906
Olieverf op linnen, 33 x 24.4
Legaat van Josephine N. Hopper 70.1304
Paris Street, 1906
Olieverf op hout, 33 x 23.8
Legaat van Josephine N. Hopper
70.1296
Blackhead, Monhegan, 1916–19
Olieverf op hout, 23.8 x 33
Legaat van Josephine N. Hopper 70.1668
Rocky Cliffs by the Sea, 1916–19
Olieverf op linnen, 23.8 x 32.4
Legaat van Josephine N. Hopper 70.1675
Rocky Projection at the Sea, 1916–19
Olieverf op board, 22.9 x 32.7
Legaat van Josephine N. Hopper
70.1310

Brice Marden (geb. 1938)
Summer Table, 1972
Olieverf en was op linnen, drie panelen,
152.4 x 266.7 in totaal
Aangekocht met steun van het National
Endowment for the Arts 73.30

Georgia O'Keeffe (1887–1986)
It was Blue and Green, 1960
Olieverf op linnen, op board, 76.4 x 101.9
Legaat van Lawrence H. Bloedel 77.1.37

Robert Ryman (geb. 1930)
Carrier, 1979
Olieverf op katoen met metalen haken,
207 x 198.1
Aangekocht met steun van de National
Endowment of the Arts en de Painting
and Sculpture Committee 80.40

John Sloan (1871–1951)
Backyards, Greenwich Village, 1914
Olieverf op linnen, 66 x 81.3
Aankoop 36.153

Cy Twombly (geb. 1928)
Untitled, 1969
Olieverf en krijt op linnen, 198.1 x 261.6
Aangekocht met steun van Mr. en Mrs.
Rudolph B. Schulhof 69.29

ZAAL 7

Willem de Kooning (geb. 1904)
Woman Accabonac, 1966
Olieverf op papier, op linnen, 200.7 x 88.9
Aangekocht met steun van de kunste-
naar en Mrs. Bernard F. Gimbel
67.75
Woman in Landscape III, 1968
Olieverf op papier, op linnen, 161.3 x 108
Aangekocht met steun van Mrs. Bernard
F. Gimbel en de Bernard F. Gimbel en
Alva B. Gimbel Foundation 68.99

Guy Pène du Bois (1884–1958)
Opera Box, 1926
Olieverf op linnen, 146.1 x 114.9
Aankoop 31.184

William J. Glackens (1870–1938)
Girl in Black and White, 1914
Olieverf op linnen, 81.3 x 66
Schenking van de familie Glackens
38.53

Adolph Gottlieb (1903–1974)
The Frozen Sounds, Number 1, 1951
Olieverf op linnen, 91.4 x 121.9
Schenking van Mr. en Mrs. Samuel M.
Kootz 57.3
Unstill Life, 1952
Olieverf op linnen, 91.4 x 121.9
Schenking van Mr. en Mrs. Alfred
Jaretzki, Jr. 56.25

Joan Mitchell (1926–1992)
Hemlock, 1956
Olieverf op linnen, 231.1 x 203.2
Aangekocht met steun van de Vrienden
van het Whitney Museum of American
Art 58.20

Robert Rauschenberg (geb. 1925)
Satellite, 1955
Olieverf, textiel, papier en hout op linnen
met gevulde fazant, 201.6 x 109.9 x 14.3
Schenking van Claire B. Zeisler en
aangekocht met steun van het Mrs. Percy
Uris Purchase Fund 91.85

Richard Serra (geb. 1939)
Prop, 1968
Lood antimonium, 247.7 x 152.4 x 109.2
Aangekocht met steun van de Howard
and Jean Lipman Foundation, Inc.
69.20

John Sloan (1871–1951)
Dolly with a Black Bow, 1909
Olieverf op linnen, 81.3 x 66
Schenking van Miss Amelia Elizabeth
White 59.28
Kitchen and Bath, 1912
Olieverf op board, 61 x 50.8
Schenking van Mr. en Mrs. Albert
Hackett 60.44

Bradley Walker Tomlin (1899–1953)
Number 2–1950, 1950
Olieverf op linnen, 137.2 x 106.7
Schenking van Mr. en Mrs. David
Rockefeller ter ere van John I.H. Baur
81.8

ZAAL 8

John Chamberlain (geb. 1927)
Jackpot, 1962
Metaal en papier, 152.4 x 132.1 x 116.8
Schenking van Andy Warhol 75.52

Willem de Kooning (geb. 1904)
Door to the River, 1960
Olieverf op linnen, 203.2 x 177.8
Aangekocht met steun van de Vrienden
van het Whitney Museum of American
Art 60.63
Untitled VII, 1983
Olieverf op linnen, 203.2 x 177.8
Gedeeltelijke en toegezegde schenking
van Robert W. Wilson P.4.84

Kenneth Noland (geb. 1924)
Song, 1958
Synthetische polymeer op linnen,
165.1 x 165.1
Aangekocht met steun van de Vrienden
van het Whitney Museum of American
Art 63.31

WAND VAN HET RESTAURANT

Eric Fischl (geb. 1948)
A Visit To/A Visit From/The Island,
1983
Olieverf op linnen, twee panelen, 213.4 x
426.7 in totaal
Aangekocht met steun van de Louis and
Bessie Adler Foundation, Inc., Seymour
M. Klein, President 83.17a-b

**Werken van het Stedelijk Museum,
Amsterdam**

Karel Appel (geb. 1921)
Naakt #1, 1994
Olieverf op linnen, 153 x 122

Jan Dibbets (geb. 1941)
Perspectiefcorrectie—mijn atelier,
1968
Fotolinnen, 115 x 115

Jean Dubuffet (1901–1985)
Grillade de boeuf, 1957
Olieverf op linnen, 130 x 96.5

Günther Förg (geb. 1952)
Zonder Titel, 1994
Acrylverf op katoen, 150 x 130
Tijdelijk als bruikleen opgenomen in de
collectie van het Stedelijk Museum

Gilbert + George (geb. 1943, 1942)
Crusade, 1980
16 ingekleurde foto's, 241 x 201 in totaal
Tijdelijk als bruikleen opgenomen in de
collectie van het Stedelijk Museum

Marsden Hartley (1877–1943)
Camden Hills from Baker's Island, 1938
Olieverf op hardboard, 70 x 55

Asger Jorn (1914-1973)
Apollinaire, 1956
Olieverf op linnen, 125 x 100

Per Kirkeby (geb. 1938)
Heen en Weer III, 1993
Olieverf op linnen, 122 x 122
Tijdelijk als bruikleen opgenomen in de
collectie van het Stedelijk Museum

Jannis Kounellis (geb. 1936)
Zonder Titel, 1989
Staal, 103.5 x 73.5 x 18.5

Markus Lüpertz (geb. 1941)
Mannen zonder vrouwen: Parsifal, 1993
Tempera en olieverf op linnen, 162 x 130
Tijdelijk als bruikleen opgenomen in de
collectie van het Stedelijk Museum

Arnulf Rainer (geb. 1929)
Zonder Titel, 1983
Olieverf op linnen, 73 x 102

Antonio Saura (geb. 1930)
Denkbeeldig Portret van El Greco,
1967
Olieverf op linnen, 130 x 97

Rudi Fuchs has been director of the Stedelijk Museum in Amsterdam since 1993. From 1987 to 1992 he was director of the Haags Gemeentemuseum; prior to that he was director of the Stedelijk Van Abbemuseum in Eindhoven. Fuchs also worked independently as artistic director of the Castello di Rivoli in Italy from 1984 to 1990. Renowned for his controversial curatorship of Documenta 7 (1982) in Kassel, Germany, he also has extensively curated exhibitions of European and American artists, among them Jannis Kounellis, Georg Baselitz, Arnulf Rainer, Lawrence Weiner, Robert Barry, and Donald Judd.

This publication was organized at the Whitney Museum by Pamela Gruninger Perkins, Head, Publications; Mary DelMonico, Production Manager; Sheila Schwartz, Editor; Heidi Jacobs, Copy Editor; José Fernandez, Assistant/Design.

Dutch Translations: Nelleke van Maaren Titia Fuchs

Design: Bruce Mau Design, Bruce Mau and Kevin Sugden
Typesetting: Archetype
Printing: Herlin Press

Printed in the USA

Photograph credits: Peter Accettola: p. 70; Geoffrey Clements: cover (top), pp. 10, 13, 14, 16, 20, 23, 24, 27, 28, 53; Sheldan C. Collins: pp. 75, 76, 77; Robert E. Mates: pp. 71, 74; Sandak, Inc./Macmillan Publishing Co.: p. 51; Steven Sloman: pp. 50, 52, 60; Jerry L. Thompson: p. 68

Rudi Fuchs is sinds 1993 directeur van het Stedelijk Museum in Amsterdam. Van 1987 tot 1992 was hij directeur van het Gemeentemuseum in Den Haag; daarvoor van het Stedelijk Van Abbemuseum in Eindhoven. Bovendien was Fuchs van 1984 tot 1990 artistiek directeur van het Castello di Rivoli in Italië. Hij was eveneens artistiek leider van de controversiële Documenta 7 (1982) in Kassel, Duitsland, en heeft tal van tentoonstellingen georganiseerd van Europese en Amerikaanse kunstenaars, onder wie Jannis Kounellis, Georg Baselitz, Arnulf Rainer, Lawrence Weiner, Robert Barry en Donald Judd.

Deze publicatie kwam tot stand in het Whitney Museum met medewerking van Pamela Gruninger Perkins, hoofd Publicaties, Mary DelMonico, productiemanager, Sheila Schwartz, redactie, Heidi Jacobs, bureauredactie, José Fernandez, assistent/ontwerp.

Nederlandse vertaling: Nelleke van Maaren Titia Fuchs

Ontwerp: Bruce Mau Design, Bruce Mau and Kevin Sugden
Typografie: Archetype
Druk: Herlin Press

Gedrukt in de Verenigde Staten

Fotografie: Peter Accettola: p. 70; Geoffrey Clements: cover (top), pp. 10, 13, 14, 16, 20, 23, 24, 27, 28, 53; Sheldan C. Collins: pp. 75, 76, 77; Robert E. Mates: pp. 71, 74; Sandak, Inc./Macmillan Publishing Co.: p. 51; Steven Sloman: pp. 50, 52, 60; Jerry L. Thompson: p. 68